本格小說

天馬行空 破格創新

天行者出版
SKYWALKER PRESS

仇恨的螺旋

下

雨田明　著

目錄

楔子

「他醒了!」

「奇蹟啊!」

在嘈雜而激動的人聲中,我漸漸甦醒過來。地面既乾硬又硌肉,我大概躺在石屎地上吧。眼前似是一片夜空,街燈強光異常刺眼。

「你叫甚麼名字?」身旁的男人向我問道。眼前仍是一片矇矓,他好像身穿消防救護的制服。

「⋯⋯高逸峰。」

「你知道自己在哪兒嗎?發生了甚麼事?」

我努力回想,在混沌中將記憶碎片組合拼湊⋯⋯

啊⋯⋯我想起了。

我,被自殺了。

01

這兩年，

我沒忘記

峰

這兩年，我沒忘記

兩個月前的早上。

「小雁，upset birthday。」我站在小雁的墳前，放下小巧的手製蛋糕，燃上蠟燭，由衷地為她獻上祝福。

對，這是只屬於我和她的生日祝福語。跟老掉牙和公式化的「生日快樂」、「心想事成」、「身體健康」不一樣，這是她最喜歡的祝福。

畢竟我是世上最了解她的人。

「告訴你喔，我剛考完試了，全級前三名沒問題……要笑我自大就笑吧，但我腦筋好是事實嘛。」

我從斜肩袋中取出毛巾和瓶裝水。熟練地沾濕毛巾後，便開始為小雁清潔墓碑。「明年DSE，老師都看好我，老問我想讀大學哪一科。放心，跟你的約定，我從沒忘記過。」

手中毛巾剛好抹在小雁的遺照前。照片中的小雁滾著圓眼微笑著，笑容中盡是耀眼的純潔……這就是我認識中最真實、最可愛的小雁。

我不但最了解她，還是世上最掛念她的傻子。大家都忘了她，只有我還惦念著她……

「咦？高逸峰。」低沉的嗓音倏然傳入耳中。

他們來了。果然還是太自大。想念小雁的人怎會只有我？

「世伯、Sammi。」我禮貌地向小雁的父母打招呼。世伯慣常地穿著恤衫西褲，不苟言笑，一頭黑髮以髮蠟梳成貼貼服服的三七分界，在三十年前大概是很帥的造型吧。

Sammi……其實應該叫伯母，今天罕見地穿了連身裙和長袖針織外套，長及鎖骨的微卷髮配上淡淡的妝容，看起來只有三十歲左右，說是小雁的姐姐也不為過。

「你真有心，又來拜祭小雁了。」每次聽到Sammi的聲音，總覺得很有個性……雖然說不上好聽，但這中性聲線實在獨特。

「小雁是我最要好的朋友嘛。」我如常地戴上優等生的面具回話。雖說Sammi一點架子都沒有，很好相處，不准我叫她伯母就是最好的證明了，但始終是長輩，還得當個乖孩子才行：「今天不用上班嗎？」

「怎會，我的案子可多著呢，世伯等會都要當值。」Sammi無奈一聳肩，幽幽地瞧向小雁的墓碑：「但我不來陪她，她會生氣的。」

我亦不禁望過去。回想中一那年，小雁的聲音言猶在耳……

「不用慶祝了，就是大一歲而已，不是甚麼高興的事。」

「還是要慶祝的，就是特別的日子嘛。」

「但我不想麻煩別人替我勞心……」

Sammi和世伯都以為小雁很重視生日吧。還是裝懵一下好了。

「你們特意來陪小雁，她一定會高興的。」我禮貌地向世伯和Sammi笑了笑。

「老婆，蛋糕拿了沒有？」世伯當我透明似的問著Sammi。

「有，都在這兒。」Sammi向世伯揚了一下手提環保袋，再轉首向我回以「抱歉」的眼神。

沒關係。世伯對所有人都很冷淡。我都不例外。

但既然是小雁的家人，我當然會理解包容。愛屋及烏嘛。

「那麼……我先走了。」

「嗯，再見。」Sammi微笑向我道別。世伯沒望向我，逕自走到小雁墳前，低頭不語。

我亦識趣轉身離開。

他們以為我沒看到。

Sammi一見我轉身，笑容驟散。

世伯一臉木獨，但平日精悍的一雙厲目，今天卻失去了光彩。

兩年了，他們仍愛著小雁，承受著寂寞和痛苦。

我明白，我都明白。

所以放心，請交給我吧。

為了小雁，我會不惜一切。

＊＊＊

拜祭後，我到了診所，以偏頭痛為由騙了病假紙。發明考試後的星期六要回校參加試後活動的，給我去死一死。

這才步出診所，卻跟一個男人撞個正著，男人手中的花束散落在地。

「對不起！」

「你怎麼搞啊！」

男人衝口罵我一句便連忙收拾花束，我下意識地道歉，俯身幫忙。

「很抱歉⋯⋯」我將拾好的花束交給他，這才注意到全是素白的花。

「算了。」男人一手捧著花束，另一手抓著如鳥巢般的曲髮，看似不想跟我計較太多。

「反正很快都會被人清理掉⋯⋯」

我不解之際，男人已沒理會我，走至診所旁的空置舖位，把花束小心安放在舖面的鐵閘前。

然後，他在身上翻找著甚麼。

「小鬼，你有打火機嗎？」男人見我未離開，老實不客氣地轉首問我。

幸好我拜祭完小雁，身上剛好有。時刻戴著優等生面具的我，必須幫這些小忙。我禮貌地遞上打火機，男人接過後，燃起香煙，輕輕的放到花束旁。

「謝啦。這麼年輕先別吸煙，快戒掉。」男人隨手將打火機拋回給我，但明顯誤會了我擁有打火機的原因。

「我不吸煙⋯⋯」

「行了，明白的。」

喂喂，聽人說話啊。

但這傢伙繼續自說自話。

「怎麼還不走？你也要拜祭嗎？」

明明是你跟我說話嘛⋯⋯不過他的話燃起我的好奇心。

他見我不回話，亦逕自解釋起來。

「十年前這兒發生過大火，我未婚妻死在這兒。」

我完全不知道這事。只是隨便找間診所騙病假，根本不熟悉這一帶。

但有些事我更不明白。

「怎麼不去墳場，要來這兒？」

「我不想忘記這兒發生過的慘劇。」男人本來漫不經心，說著眼神卻漸漸認真起來。「提醒自己，為了死去的人，我得好好活著。」

突然，手機鈴聲響起，是這男人的。男人急急接聽，但他手機漏音非常嚴重，我全都聽到了。

「歐佬！你死去哪兒了？稿呢？」

「咦？還沒傳給你嗎？」

名叫歐佬的曲髮男人，說著電話急步遠去。

雖是陌生人，卻說了很有意思的話。

沒錯，我得好好活著。

這才可以為小雁做事。

＊＊＊

趕快回家吧。

惟步至屋苑時，手機便響。

我打開 Whatsapp 一看，又是那傢伙。

青頭：怎麼病了啊，考完試才病？

青頭：還是躲懶打電動？「隻狼」還沒破關嗎？

唉，好麻煩。趕快回覆，讓他住手。

我：剛看完醫生，沒大礙。

青頭：喔喔！

青頭：吃了飯沒有？別餓壞！

我：我回家吃。

青頭：你家裡沒人吧？伯母要上班吧？

青頭：我陪你吃！

我：不用。我快回到家了。

青頭：我就在你家樓下！

甚麼？我暗下一怔，抬眼一望……

「阿Hi！」那架著圓框眼鏡的蠢臉笑著。青頭在我家大堂入口前大動作朝我揮手，附近的保安員和街坊都緊盯著我倆。

你小子跟蹤我嗎？

＊＊＊

茶餐廳。

「老師請了舊生來分享，沒人在聽，大家都在寫示威文宣呀、偷玩『王者榮耀』之類。可惜你沒上學，我一個人『坦下路』，都沒人當DPS支援我！不過你不是唯一缺席的，廖啟琛和游思思都沒來……」青頭狼吞虎嚥地吃著豆腐火腩飯，大口嚼著食物跟我談話，間中還有唾液彈到我臉上。

明明我只回答「是嗎?」「喔喔。」「原來如此。」，但這傢伙還是說個不停。

沒辦法，認識十年，都習慣了。

「暑假有甚麼事要忙?」不斷自說自話的青頭，冷不防向我發問。

好忙。但我不會跟你坦白的。

「唸書。要準備DSE了。」

「不用這麼拚吧。」

「要考進傳理系可不容易。」其實我信心十足。為了跟小雁的約定，我老早就準備好。

「唉，認真魔人。考大學幹嘛？當個地盤工都比大學生好賺……」

果然，這傢伙完全忘了小雁。

給你最後一次機會。

「兩年前我們約好的，一定要一起考進傳理系。」

「跟誰約好？」青頭嚼著豆腐，漫不經心地回話：「芊哥嗎？」

就算是老相識，還是不能原諒。

應該說，更加不能原諒。

「怎麼覺得是芊哥？沒有其他人了？」我一臉平靜質問青頭。

「不是我就是芊哥了吧，我們是你最好的朋友！」

「芊哥要唸傳理系，可要加把勁……」這時，我看到有人步入茶餐廳，急急止聲。可惜青頭完全沒發現。

「還可以吧？何況芊哥的臉當主播沒問題啊，只要收斂一下……」

「在說我壞話嗎？」

清脆的女聲這才傳來，一個穿紅色色長袖冷衫的身影便大剌剌坐在青頭身旁、我的斜對面。

真是的，光天化日，別說人壞話啊。

「哇！芊哥妳怎麼來了？跟蹤我們嗎？」青頭嚇了一跳，大聲問道。

「這兒你包場嗎？我怎麼不能來？」芊哥隨手將手機放到枱上，沒看我們一眼便轉向侍

應呼喊：「椒鹽豬扒飯！凍檸茶！」

「好！妹妹，馬上到！」一直板著臉的侍應綻放出爽朗的笑容答道。這傢伙對女生就是

特別好……

但會調戲小雁，非常討厭。

「小妹，今天吃腸仔蛋嗎？叔叔的香腸很好吃喔！」

「嗯，好呀！」

難為當年小雁聽不出是「黃腔」，可愛少女就是要面對這種麻煩。

所以芊哥也不例外。

青頭說得對，光看外表，芊哥是不錯的。168cm高的勻稱身材，天生的褐髮束起高馬

尾，在同學中特別引人注目。一雙彷似戴了美瞳的天然大眼和長睫毛，皮膚是健康的小麥

色……的確是個一見難忘的美少女。

但這傢伙跟小雁比還是差得遠。小雁的清純氣質無人能及，而芊哥剖開來就是個男

人。我默默忍受膝蓋被芊哥的鞋頭頂著，很明顯她又蹺起了二郎腿，完全沒打算縮開。她

冷衫底下穿的是白色圓領的體育服，下身應該穿著運動長褲吧。不過她穿校裙還是會曉腳嘛。

令我好奇的是，我瞄到芊哥步入茶餐廳時，她不消半秒便看見我和青頭，直走過來，一點思考時間都沒有。

她一早知道我們在這兒嗎？

「剛巧碰見就一起食吧，快多謝我陪你們。」芊哥逕自取起餐具，用紙巾抹拭。明明粗枝大葉，吃飯卻很注意衛生。

「誰要你陪啊！別礙著我和阿Hill的men talk！」

「反正男生只會説打球、電玩和色色的話題吧？我全都可以説啊。今晚要不要玩『FIFA』？上次你輸給我0比5，不打算報仇嗎？」

「那是我讓妳！別囂張啊！」

又毫無營養地吵起來。青頭與芊哥的吵鬧日常，見怪不怪了……不，今次倒挺好笑的。

打電動輸了就要報仇？你們知道甚麼是報仇嗎？

兩年了。

別把我要幹的大事，跟你們的遊戲相提並論。

＊＊＊

回家了。

「逸峰，吃了飯沒有？」媽媽一身上班的套裝打扮，卻拿著掃帚在客廳打掃。這才下班回家，澡也沒洗便做起家務來了。

「吃了。媽媽你休息一下，我來。」我半強逼地拿走媽媽的掃帚，示意她到沙發乖乖坐下。「不是早兩天才掃過地嗎？怎麼又掃了？」

「兩天沒掃地怎麼行？」

我沒好氣的嘆了一聲，默默掃刮著地上那幾乎不存在的塵埃。

以前媽媽少做一次家務，都會被老爸罵。可能被逼迫太多年，養成了重重的奴性吧。

他出獄後，不知道他們會不會離婚。但無論如何……

那混蛋都入獄了，媽媽還是慣常地將家務做得一絲不苟。

「媽媽，荃灣開了一間新的拉麵店。我放暑假時陪你吃？」

「你不是要溫習 DSE 嗎？」

「再忙都要吃飯啊。」

「但你之前說要帶我吃酒店自助餐了，你還有錢嗎？」

「我幫小朋友們上門補習可賺了不少，放心吃吧。」

「哈哈，好……咦？逸峰你看，facebook 為甚麼給我看十年前的新聞？」

我停住打掃的動作，望向媽媽展示的手機畫面。

「媽媽你十年前分享過這帖子嗎？」

「喔……我想起了，這間托兒補習社大火，燒死了很多人，真可怕！幸好當年沒讓你到那兒補習……要是沒了你，我真不知怎麼辦……」

「放心吧，我不會有事。」

「嗯嗯……你記得別太『衝』啊。像現在『反送中』示威那些事，當『和理非』就好，不要做犯法的事！你亂來，我一定阻止你！」

「知道了。」

「知道了。」

大家都關心「反送中」，而我有更重要的事要做。

但我絕對不可以丟下媽媽，讓她孤身一人。就算我成功報仇後，都要好好活著，留在她身邊，照顧她、保護她。

沒關係，計劃我早想好了。只有笨蛋才會像我老爸般，沉不住氣駕電單車撞向他討厭的人，被當場逮捕，一生盡毀。

要毀滅的，應該是仇人的人生才對。而且要成為終生烙印，讓他們永不翻身。

小雁，我在努力了。

等我。

02

這兩年，我想忘記

芊

這兩年，我想忘記

美樹原憐奈：辛苦了，千歌已經很努力。不要逼得自己太緊喔。

美樹原憐奈：等會直播，播點歌給你聽，放鬆一下。

我：哈哈，又來90年代金曲之夜？

我：謝謝了，我有人傾訴一下就好。

燈，不會被燈光刺眼。

我躺在床上，雙手並用按著手機，回覆Messenger的訊息。手機剛好擋住天花板的吊

我：學業甚麼的我可以應付，反正不想唸大學……

我：就是沒辦法忘記一些人，很累。

美樹原憐奈：不能勉強去忘記，讓他們一直存在也可以的。

美樹原憐奈：因為有他們，才有今天的你。

意料之中的回答。

美樹原憐奈，真名何戀瑩，三年前憑「永遠站在學生一方、會深入談論社會議題的超級美女實況主」的噱頭紅遍網絡，直到現在還是很多學生的偶像和傾訴對象。

我都不例外。始終有些話題，不能跟身邊朋友說。

不過憐奈紅了幾年，說話都愈來愈「行貨」了。

我：如果那人的存在，只為我帶來痛苦呢？

我：想起那些事，我頭就會痛。

美樹原憐奈：我臉上的疤間中都會痛喔，也忘不了那天被襲擊的事。

美樹原憐奈：但如果沒那件事的話，現在我可能還窩在家打電動，不會跟千歌聊天了。

果然呀……真是了不起的大姐姐。

三年前剛剛紅起來，就被腦袋不正常的兇徒襲擊至毀容，臉上留下大大的一條刀疤。

但她撐了過去，繼續當 KOL。那傷疤反而成為她堅強的象徵，贏盡全香港人的憐惜和掌聲。

不過……

我：我沒你這麼堅強。

美樹原憐奈：那送我的堅強給你吧。

美樹原憐奈：接住囉，咕咕～吱——咇咇咇！轟呀！

噗！

不爭氣的笑了出聲。

明明初出道時是個怕生的NEET族，但因為愈來愈有名，現在倒變得開朗了……短短

數年，也變得太快了吧？

不。人會變，才是正常吧！

我：吱吱吱～收到！充滿力量！

我：……然後好睏，要睡了。

美樹原憐奈：哈哈隨時再找我聊吧。再多說一點你的事也可以喔。

關掉手機屏幕……

「啪——」「哇！」

手一滑，手機跌在鼻子上，好痛！手機外殼滑溜溜的，很不習慣！

我急需止痛和安慰！快來，我可愛的「情夫」！

我挪開臉上的手機，一頭埋在身旁的熊本熊玩偶上，紓緩痛楚……

哈……不愧是我情夫，軟呼呼的超舒服！

不！這樣「吸熊」會睡著的！

我馬上彈起身子，望向眼前熟悉的房間牆壁，每天都要看一看才行……雙手還是放不開熊本熊。是他黏著我而已，嗯！就是這樣。

牆上貼的熊本熊貼紙，還掛有一個個的小布偶和掛飾，真是百看不厭呢……但更重要是那如牆紙般鋪得滿滿的照片。

那是三年前的陸運會，我贏了女子一百米短跑金牌，他和青頭在為我慶祝。

那是三年前的學校旅行，他在燒雞排啊，特意為我燒的。

那是四年前在「葉月」拍的，他在期末考又考了全級第一，我和青頭硬逼他請吃飯……

還有很多、很多……

我每天都逼自己看一遍。三個人，很快樂啊……

不。

我半身乏力，倒在床上，展不開笑容。

全是美好的回憶。

如果沒有那一個個破洞和修剪痕跡。

每一張照片都有你，讓我想全部棄掉。偏偏那都是我最喜歡的往事，怎能因為你一個人便捨棄？

但我太天真，我知道的。

每天怎麼看、怎麼催眠自己，四個人的記憶不會變成三個人。剪走的地方有你的身影、破洞上原是你的臉，這怎也清除不掉。因為你，才有今天的我。

所有人眼中的女漢子，他眼中的好兄弟⋯⋯

憐奈說得對。

所以我才討厭你。

最討厭你。

樂小雁，你還活著，在我們的腦袋中活得好好的。尤其是他，一定還深愛著你。

還要我「清除」你多少遍，你才會消失？

03

那一年，我和摯友們（一）

芊

那一年，我和摯友們（一）

精神爽利的早上。

「トキメキの種を～キミがくれたんだ～」

唱著昨晚聽的動漫歌、喝飽牛奶、穿好運動校服後，才是最重要的時間。

我對著鏡子束起馬尾，仔細整理劉海，梳往右眉邊緣旁……和他一樣。

睡得足，精神奕奕，皮膚狀態良好。

頭髮呢，這兩星期用了網上推薦的護髮素，好似柔順了一點。

好……準備完了！

「出去了，你乖乖看家吧！」我拍了拍坐在沙發上的熊本熊玩偶，踏著輕快的步伐出門。

今天要讓他看到我最棒的一面。

＊＊＊

運動場上，一年一度的校內陸運會。

時間尚早，還未開始，人不算多。但他老早就來準備了吧……

「芊哥！你也這麼早啊？」青頭遠遠已經向我大力揮手。

果然都在了。在離觀眾席不遠處的空地上，擱著一箱箱樽裝水、啦啦球和跑鞋等的物資。他們都是紅社的乙組幹事，必須提早到運動場整理這些有的沒的。

嗯，準備萬全……今天我要以十足狀態面對他！

「噢，早啊。」我隨性地回答一聲，雙腳以外八字的步姿走向他們，就像個粗獷男生的模樣，這些年我都習慣了。「等會要比賽，早點準備一下比較好。」

「不用吧？哪有女生跑得比你快？不當男生真浪費……」

「再說我踩扁你。」我冷冷回了青頭一句，很快便注意到另一邊……是他的視線。

「加油啊，芊哥。一百米和接力賽都靠你了。」他溫文爾雅地向我微笑道，無論何時何地都散發著優等生的氣場。

「嗯。」我假裝不經意地撥了一下劉海。

他會注意到嗎？跟他一樣，是梳向右眉的呢……

「早晨。」突然，輕柔的嗓音從後傳來。清純乖巧的鄰家女孩，及肩長髮，一身運動校服整潔如新，一看就知道是她。

「遲到！請吃早餐吧！」青頭賊賊的笑了。

「嗯。給你，豬柳包。」小巧的手伸了出來，果真遞了一個豬柳包給青頭。

「這是你和芊哥的，都是紅豆包。」她輕輕地把麵包塞到我倆手上後，偷偷向我微笑了一下。

「一樣的麵包，這是在支持我嗎？一定是！」

「謝謝，我正餓著啊。」他看來很高興，笑了。

「但為甚麼我的是豬柳包？不是紅豆包？」

「昨天我看網台節目，說多吃豬肉有助兒童腦部發育，青頭現在多吃一點還不太晚喔。」

「別帶著純真的微笑挖苦我啊！」青頭受不住打擊般喊著，轉向我埋怨：「都怪你！把我們當中最乖巧的一個帶壞了！」

「才沒有帶壞。她很貼心啊，跟你吃一樣的食物會感染笨蛋病的。」

「別排擠我！明天我也要吃紅豆包！」

「好了，才遲了五分鐘，不用真的請吃早餐吧。」他和善笑道。

「說好的嘛。誰遲到就要請吃一星期的早餐。一定要守承諾。」她滾著可愛的圓眼，淡淡微笑。

「這是你們紅社幹事的打賭，關我甚麼事？」發問是一回事，但我已經把麵包往嘴裡塞了。很甜。

「因為……我就是因為買早餐給芊哥才遲到。芊哥早上都只喝不吃，連比賽前都這樣，

可不行喔。」她看著我，笑容如水清澈。

「你是我老媽嗎？」雖然很感動很窩心，好想一把抱住她疼愛一番⋯⋯但男生應該會這樣回答吧。

「嘻嘻，才不是。」她一點都沒介意，臉上還是那可愛的微笑。「我最喜歡芋哥了。」

哈，這個小傢伙⋯⋯

「嗯嗯，我也喜歡你喔。下次做豆腐給我吃？」我一手搭著她的肩膀，像個大叔般開黃腔調戲她。

「嗯！好呀！」

「別再污染我們純潔的心靈！」

「青頭你早就壞了吧！昨天才說要泡學生會會長⋯⋯」

「咦？青頭不是喜歡她妹妹嗎？」

「過分啊！別再說我！」

充滿歡笑的日常。很甜。

不只口中的紅豆包，心頭都是甜絲絲的。

因為他們，我才有這般開心快樂的日子⋯⋯

大家的開心果，青頭。

讓我朝思暮想的他。

還有……

我的摯友，小雁。

* * *

啦啦隊的打氣聲震耳欲聾，場上的同學們都傾盡全力。

然後，就是我的回合了。

「女子乙組一百米決賽，最後召集。」

早已做好熱身，但我在起跑線前，還得認真壓腿。

雖然距離有點遠，但我知道的。他提著相機，會為我拍照。

「On your mark！」

調整呼吸，每一寸肌肉都準備好了。

「Get set！」

將我全力以赴的樣子……展現給他！

「呸——」

彷彿有炸藥從我的雙腿爆發，連同起跑信號一同轟鳴。

此刻，我的世界只有眼前的終點線。

他在看著我⋯⋯

在他眼中，現在的我怎樣？頭髮很亂嗎？樣子會很奇怪嗎？

不，一毫秒都不能想這些事情！他喜歡全力以赴、心無旁鶩、堅強帥氣的女生。只要

專心一致地跑，他就會⋯⋯

白痴啊！我現在就胡思亂想了！

糟了，恐怕要⋯⋯

「嘩——！」

衝線了，歡呼聲震天。

「好厲害！破學校紀錄！」

「12.3秒啊！」

「嘖，該死！」

比練習時慢了0.1秒！

＊＊＊

和過去兩年陸運會一樣，又站上了觀眾席前方的頒獎台。那兩年都在夏天舉辦，熱得

要死，今年改了日子，倒是清涼⋯⋯不過其他人應該覺得冷吧。十二月，烏雲密布，不到

六時天色已全黑。寒風陣陣，運動場雖亮滿大光燈，但不可能令氣溫回升。幸好我身後有

一塊敞大的背景板，剛好擋住大風。

「現在頒發女子乙組一百米金銀銅牌……」

過兩年就要跑甲組了……先不要管了。他在哪兒？

觀眾席的所有學生都在看著我，可不能太明顯……

我只瞄動眼球，尋找著他的身影。不只他，連小雁都不在……但我看到青頭，他不知

甚麼時候放好了一台投影機在附近，直向著我身後背景板的空白處。電源線長長連接著觀

眾席下方樓梯附近的插座……

「女子乙組100米，金牌……歐陽芊，紅社！破大會紀錄！」

司儀聲音一落，運動場的大光燈倏然熄滅，一片漆黑。

隨後，投影機發出強光，我登時目眩！發生甚麼事？

惟我未及反應，已傳來同學們的起鬨聲……是投影機播放了甚麼嗎？

我猛然回頭一望——

背景板上，投影著我剛才跑一百米決賽時的幻燈片。

一張接一張，由起跑開始，到終點衝線……我的跑姿、動態、表情、飄動的髮絲，

全都漂亮地拍下。也許這般說有點欠揍……但拍得我挺帥氣。

最後一張，只拍著一張白紙。上面寫著工整的字，明顯是他的字跡。

「Congratulation! Our 芋哥」

大光燈再次亮起。

呆掉了。

幸好背向著所有人，應該沒人看到我微微發燙的臉。

但我隱約聽到老師們很緊張地說：

「你怎麼放幻燈片？」「誰亂動大光燈？」「太亂來了！」

我不禁望向青頭，見青頭正被老師抓住盤間，仍偷偷向我打個眼色，賊笑了一下。

「真羨慕你啊。」得了銀牌的游思思，饒有趣味地揶揄著我。

這算哪門子的恭賀，根本存心的惡作劇要我丟臉。

現在全校都知道「芋哥」這個怪名字⋯⋯

但我無法憋住嘴角的笑意。

＊＊＊

晚上，「葉月」日式餐廳。

每逢有大事慶祝，我們就在這兒吃飯。因為小雁說這兒能完美滿足大家的飲食喜好，

而且店子走平民風，就算大吵大鬧都不會被罵。

「你們在跟我過不去嗎？」我啃著炸蝦天婦羅，擠出不滿的眼神。給他們知道我笑過就太丟人了。

「沒有啦，我看你好像倒挺高興的……」

我隨手拿起桌面的蝦尾殼扔向青頭，青頭立馬護住未吃完的壽司，但我繼續拾起蝦殼往他頭上招呼。我下半身倒是保持不動，繼續蹺腳……讓鞋頭輕輕碰著他的膝蓋。

「別生氣，我們可費了一番工夫喔。」小雁雙手捧著茶杯微笑，似不打算再碰筷子。她的碗碟很乾淨，只吃了幾片酸薑和沙律。

「也對，我倒好奇他們怎麼做到的。

「拍完照後馬上傳到電腦做後期製作，這個不太困難，跟婚禮的即日照片剪輯差不多，何況還有小雁幫我一起做……」剛嚥下一口拉麵的他續說：「到頒獎的時候，我就負責拖著老師而已，小雁和青頭才最費勁。」

「不費勁！本來我就負責管理紅社的物資用具，我只是在頒獎之前，把投影機和電腦捧到司儀那邊，說『黃Sir等著急用，麻煩拿拖板接好電源』而已。之後就名正言順地守在投影機旁邊等播放了！」

將不知情的紅社顧問老師拉下水，青頭這下麻煩了……不過被老師訓話，他應該習慣了吧，所以才幫大家接下這份差事……

「我也沒甚麼了不起，只是叫運動場的負責人叔叔幫忙關掉大光燈。」

「光拜託他就答應了？他超兇的啊。」

「嗯！他人很好啊，馬上就答應了。事後也沒有把我供出來。」

人畜無害的清純女學生就是厲害……我現在這般粗豪德性，可一定做不來。

不過沒關係。裝成女漢子，我自願的。因為……

「我們都相信芊哥一定會贏，才給你開個玩笑，別生氣了。」他拿起茶杯，總覺得他的眼神有點深沉……折騰了一整天，累了吧？體力活一向不是他專長。「中學才六年，現在已經第三年了。過了一半，不留點回憶不行……」

「別說得生離死別似的，我們之後讀同一間大學不就好了？」青頭樂觀地傻笑著。

「那青頭你要加把勁，你最不可能考上大學。」我實話實說。

「別小覷我！我認真起來，到港大讀醫科都沒問題！」

「那太可惜了……我想讀浸大傳理系啊。」小雁苦笑道：「沒辦法跟青頭一起上大學了。」

「為甚麼是傳理系？」我很好奇。中三就想好大學讀甚麼，小雁也太積極了。

「我想做一些剪接和後期製作的工作，如果能做網台啊、時事之類的節目更好。」小雁說著時別過了視線，似有點尷尬。

不過我們都有點感興趣。

「從沒聽過你對這些感興趣。」

「小雁放假會去做義工，我以為你會讀社工或護士之類的……」

「是嗎？但我覺得做媒體的幕後工作很帥氣喔。」小雁說著，雙眸滿是盼望，彷彿能看到那個帥氣的自己。

「對不起，我很難想像這小倉鼠般的女生可以怎麼帥氣。但她想做的話，我會無條件支持。」

雁一笑。

「真巧啊，我也想讀浸大傳理系。做記者很有意義，關心社會很重要。」他爽朗地對小

關心社會很重要。關心社會很重要。關心社會很重要。重要的事要唸三次。

記住了。從今以後我每天都要看新聞網、追看時事KOL。

「那我不讀醫科，也讀傳理！我要做攝影師！芊哥別逃掉啊！你……當主播吧！」

「好吧，傳理就傳理，我沒所謂。」今晚得查一下傳理系是甚麼，跟做主播有甚麼關

係……我還以為只要長得漂亮，誰都可以當主播。

不過……他是記者，青頭是攝影師。

採訪完後，交給小雁剪接。

最後由我當主播報道出來。

好似……蠻不錯的。

「哈哈！這樣我們四人就一直在一起了！」青頭看來是最高興的一個。

「那大學畢業之後怎辦？」

「合租一個單位一起住！到同一間公司工作，每天一起上班下班，一起吃飯，一起回家打電動！」

大家都笑了。

明知是戲言，心中卻有所期待……

未來會是怎樣？

不知道。

但我深信……

我們四人，一定永不分離。

我們一同步出「葉月」。吃得肚子超撐，該回家了。

「回到家傳個 Whatsapp 報平安吧。」他就是溫柔體貼。

「才十分鐘路程，沒事的。」小雁說著便雙手挽著我的臂膀。「而且芊哥會保護我嘛。」

「好了，明天見！」青頭做出招牌的大力揮手後，便拉著他轉身離去說些甚麼，隱約聽到是電玩的話題。

我和小雁轉身步上歸途，小雁還是挽著我的手，黏得我死死的，頭都貼在我肩膀上了。搞不好我們有點像情侶……

「小雁，太緊了……」

「沒關係，我喜歡芊哥嘛。」這小傢伙微笑著向我撒嬌。

「知道了，別愛我太深啊。」我隨口回應小雁的笑話。

「我認真的。」

甚麼？

「中一那年，我忘了帶午餐盒，餓得胃痛，是你分了三文治和牛奶給我。」小雁幽幽說著，滿是微妙的情意。「自從那天，我就……」

我一時不能反應，愣住了。

等等啊，該不會……

「很想變成芊哥這樣的女生。」小雁饒有趣味地微笑道：「才不是要做你女朋友喔。」

竟然是說這個……被這小傢伙耍了。

必須處以敲敲額頭之刑！

「嘻嘻，你倒是要加油做他的女朋友喔，我全力支持你。」小雁毫不在意被我敲頭，還是依樣笑著。

「……我已經很努力了。」好難為情，臉上一陣燙熱。

「我知道啊⋯⋯明明很可愛，但要扮女漢子甚麼的。」

我就是聽你的才變成這樣子。沒辦法，漂亮的女漢子比較容易和男生打成一片。

中一時跟他和青頭同班，我對男生話題完全不了解，根本搭不上幾句話⋯⋯全靠後來

小雁教我，他們以為我剖開來是個大叔，才跟我熟絡。

也全靠小雁，我才知道他喜歡全力以赴、努力往目標前進的認真型女生。

從外表絕對看不出來。這麼一個滿臉稚氣的少女，不但很善解人意、了解人心，更意

外地世故、進取。

「但你這樣拖泥帶水，我都替你著急了⋯⋯你真的不想表白嗎？」

「不要⋯⋯萬一被拒絕怎辦？連朋友都做不了。」

「我不想只是朋友喔⋯⋯」小雁就是喜歡替人操心，自己的事都不管，連我老媽都沒這

麼緊張我。「他一本正經的，要他主動有點困難喔。除非⋯⋯做點令他意想不到、眼前一亮

的事吧？」

「要不要⋯⋯來一個秘密作戰？」

我還搞不清小雁的意思，她卻突然停步，小手稍稍加重力度拉住我，逼我停下。

然後，又露出了溫柔卻神秘的笑容。

我聽了小雁的計劃。

「甚麼？這⋯⋯超丟臉呀！」

「但我覺得男生會喜歡……」

「真的嗎?」我滿腔疑竇。

「你不想他喜歡你嗎?」

我點了點頭。

輕柔的少女聲線,卻有著挑動人心的魅力。

我點了點頭。

謝謝你,小雁。

要是沒了你,我該怎麼辦?

04

這一年，我和她的仇人們（一）

峰

這一年，我和她的仇人們（一）

小息時間，又回到課室了。

試後沒課要上，活動都是一些分享會和興趣班之類。換是以前，大家應該都在嬉笑玩樂吧。不過現在班上氣氛倒是沉鬱。同學們要麼用手機看新聞，要麼在寫「反送中」的文宣。尤其是游思思，印了很多海報，每晚都會帶朋友出去貼「連儂牆」……游思思總是戴著顯眼的雙魚座髮夾，健談的她朋友很多，挺有號召力，近來還當起Youtuber，呼籲大家參與社運了……

他們在做好事沒錯。但突然全部人挺身而出、當正義使者？那兩年前為甚麼沉默？有些人還要落井下石？

他們還記得小雁嗎？她被冤枉時，他們在想甚麼？

一個個沉默的殺人兇手，時至今日，才打算當個好人贖罪？

沒用。小雁已經不在了。

就算香港變好變壞，小雁都不會回來。

就是因為你們……

等等，游思思好似注意到我的視線，瞥視過來。我選擇若無其事地繼續假裝發呆。這時故意避開視線反而顯眼。

「阿Hi三，昨天熬夜了嗎？你剛才一直打呵欠。」多年舊識、住我家附近，連課室座位都在我旁邊。青頭你就饒了我吧。

「睡不好而已。」復仇的日子快到了，我可要趕工一下，當然會比較累。

「打起精神啊，今天放學不要留校溫習了，陪我玩手機遊戲吧！玩完我要『過海』跟親戚吃飯，超無聊的⋯⋯」

「他不會跟你玩，我陪你吧。」坐在我前方的芊哥，沒轉望過來仍逕自搭嘴。她手肘撐在桌面，單手拿著手機看著甚麼，隱約見到是網媒「深Think News」的IG頁面。

「專心看你的IG吧⋯⋯關你甚麼事啊。」青頭沒好氣向多事搭嘴的芊哥說。

「好心提你而已。他等會要跟其他班的班會主席開會，怎會有空理你？」

「沒錯，那是很重要的會議。」

不過芊哥怎會知道？早幾天班會上是有提過沒錯，但她記性有這麼好嗎？上次在茶餐廳突然出現也是可疑⋯⋯

當日是不想被他們懷疑，才裝作放下一切，假意打破「冷戰」狀態。現在倒是免不了擔

青頭和芊哥⋯⋯總讓我有種被監視著的感覺。

心……

不過應該不會的。憑這兩人的腦袋，能做得出甚麼來？

畢竟監視著所有人的，是我。

* * *

放學後，我到了會議室。室內有四名班主任、三名熟悉的學生，其中二人是兩年前的同班同學。

老師和同學裡，都有害死小雁的人。

「對不起，我遲了……」我如常戴上優等生的面具，乖乖坐下。

「我們的高材生終於到了。」滿臉暗瘡的郝輝豪語帶輕佻。這傢伙一直看我不順眼，不過沒關係，這傢伙的腦袋就黃豆般大小，不用跟他計較。

「四點半前完結就可以了，我還有補習班要上。」考完試還要上補習，Yannes也太拼了吧？反正不可能考得比我好，不如花點時間做運動，你可愈來愈圓潤了。

「峰峰，吃珍寶珠嗎？」崔友惠一手撩著自己的長髮髮尾，另一手將剛吃過的珍寶珠遞向我。「拜託啊「偽韓妹」，這種惡作劇對我沒用的。

「好了，快快開始吧。」黃Sir挺急的，又跟人「約炮」了吧。「今年的暑期聚餐，你們

想怎麼搞？」

「隨便找一間酒樓就可以了。反正學生都是被逼參加，趕快吃完走吧。」郝輝豪沒說錯。這學校在每年暑假，每一學級都要舉辦全級聚餐，由該學級的所有班會會長主理，美其名希望「學生在升班前留下美好回憶」。但老實說，中一至中六都沒人想參加，可惜這是強制出席的。

「不贊成。既然一定要參加，當然要找好吃的餐廳，減輕一下受罪的程度。」

「不如在 party room 包場吧？到時我們自顧自地玩就可以了！」

「我們老師好歹在聽著，你們也是班會會長……給我認真點。」Miss Yuen 沒好氣嘆了一聲，向我投以期望的目光：「高逸峰，有甚麼意見？」

不愧是由中一已經教導我的老師，果然信任我。

「選班會會長只是比併誰的朋友比較多而已，像我憑實力選上的可是絕無僅有。所以我當然比這三個人可靠。

「始終是正規的學校活動，不能太亂來。但讓同學們樂在其中也很重要……我提議在酒店舉行。」

「別鬧了，高材生，你出錢嗎？」

意料之中的反應。這學校不算貧窮，常收到校友捐款，但有錢都不會亂花，連慈善活動都不會做，我當然懂得替他們省錢。

050

「當然不是『半島』之類的高級酒店……在大窩口、屯門西鐵站附近，不是有一些小規模的酒店嗎？我打聽過，現在因為『反送中』示威取消了不少內團，這些小型酒店都在大減價。它們餐廳的午市包場價錢跟酒樓差不了多少，而且是自助餐，同學們可以四處走動跟朋友聊天，氣氛應該不錯。」

「崔友惠是鋼琴八級的吧，到時表演一下？」聽了Yannes一說，真的無法想像偽韓妹彈琴。

「那除了吃，還有甚麼活動？」Miss Yuen認真問著。

「峰峰果然很可靠啊。」夠了，好噁心，別再跟我裝熟。

「不錯，我可以接受。」我就知道，一聽到自助餐，Yannes必定會贊成。

「我提議抽獎！由高材生全力贊助！」

「好呀，沒關係。」

真想擠爛郝輝豪臉上的暗瘡。不過沒必要，反正有更大的懲罰等著他。

「主意不錯，不過抽不到獎的人可要失望了……我覺得做一些小禮物派給所有出席的師生比較好，例如手製曲奇之類。我記得Yannes很在行吧？」

「嗯……還可以吧。我叫媽媽用餅店的焗爐幫忙，每人一塊小曲奇應該沒問題，收成本價就可以了。」

「在酒店舉辦，還有小禮物……有點像婚禮啊，要不要播放成長片段？」

這偽韓妹明顯在挖苦我。算吧，不能強求其他女生有小雁一半完美。

「沒取笑你啊，我覺得是好主意。」崔友惠嘴角微揚，看不出究竟是認真還是開玩笑。

「哈哈，你就別取笑我了……」

這主意有點在意料之外。

「這一年大家都有不少美好的回憶吧。乾脆收集一下大家的照片，在聚餐時播出來，回味一下這年的成長點滴。怎樣？很青春吧。」

班主任們連連點頭，看來挺受落。

然而，我才是最受落的一個。

這主意跟我的計劃不謀而合。

「同意。」

「就這樣辦吧。」

「那接下來再商談一下細節……」

「關於場地佈置、曲奇的包裝樣式、程序、影片內容等等的細節，決定後可以傳到 Whatsapp group，讓大家最後審視嗎？」我問眾人。

「好。高逸峰，跟之前一樣，會議紀錄交給你了。打完再傳到學校討論區的公告欄吧。」

「沒問題，我等會就做。」

我忍住心中狂喜，急不及待要準備一切。

謝謝，偽韓妹，搞不好我們挺合得來？

＊＊＊

會議完後，我窩到圖書館沒人的一角，用自己的手提電腦整理會議紀錄。這個很快就搞定了，現在更重要的是準備「彈藥」，檢查有沒有新材料……

我開啟了IP跳板程式，用黃Sir的管理員帳號登入了學校的網絡平台。

自從決定替小雁報仇之後，已打算搜刮多些涉事人的網絡資料。沒想到去年竟無意中釣到大魚，在教員室看到黃Sir貼在電腦屏幕前的帳號和密碼。

這個非常有用。學校有不少公告和功課都透過這網絡平台發放，同學們被迫不時上線。但這平台是舊年代產物，保安措施很差，只要登入了管理員帳號，便可看到全校學生的登入名稱、密碼、過往更改密碼記錄、登入時的IP位址、忘記密碼時用的問題答案、備用電郵地址等等。

不少人無論在電郵、社交媒體還是討論區，都只用同一組帳號名稱和密碼。本來在不同地方登入這些網站，可能會因被偵測到IP不同而要手機認證，但我發現不少同學的上線IP位址都是學校的WiFi。所以這一年多，我放學後便經常留在學校，用學校WiFi成功登

入了十名目標的 Google 帳戶和 IG。當中有不少有趣的材料喔⋯⋯

正在做援交的正經女同學。

喜歡虐待小動物的文靜男生。

跟老師搞師生戀的籃球隊隊長。

當然，偷偷登入帳戶也不一定會成功。有些人用的密碼不一樣，或者偶爾會偵測到裝置不同，還是會跳出手機認證的要求，不能輕易登入。沒關係，辦法多的是。不能在網上「起底」，就依賴平日的觀察吧。

仗著優等生的偽裝，我跟老師們的關係很好，經常留校溫習或幫老師忙東忙西的，我在學校四處走動從不惹人懷疑。要藉這些機會在學校各處設置偷聽器和針孔攝錄機，非常簡單。圖書館的書架、實驗室的桌底、美術室的雕塑飾櫃、音樂室的擴音器背後⋯⋯合適的地方太多了。

剛才開會後，亦順路回收了一部分的偷聽器和偷拍鏡頭，我正在將裡頭的資料傳到電腦，仔細審視當中有沒有合用的材料。

這工作我可持續了一年多，總共察覺了九名目標的異樣。再追查一下，便取得不少珍貴的「彈藥」⋯⋯

原來有人是偷竊慣犯。

有人一腳踏三船，還整天在裝純情。

還有人會偷拍女同學，然後躲在男廁裡自慰。

不過日子久了，便很少出現新材料，今次也是。所以除了上學，平日的跟蹤都不能少。之前我在放學後和假期跟蹤，已經偷拍到五名目標的材料，另外有三名目標則用望遠鏡和航拍機偷窺他們的家裡而得知秘密。

果然物以類聚。為了掩飾真相，硬將小雁的死因對外公布為「學業壓力」、「個人情緒困擾」的學校，收了一群不堪的學生，倒是正常……所以不能被歸作同類的小雁就被逼死。

不過我那個「藍絲」老爸就是因為這場集會，眾目睽睽下駕電單車將學生撞到重傷，被難為當時還有立法會議員信以為真，搞了講座和集會，要求政府正視學生壓力問題……判入獄，我倒覺得不錯。

好了，接著這幾天就算再累，都要硬撐下去，繼續跟蹤……我還需要更多、更多的「彈藥」，將這群人從正常社會轟至地獄，永不翻身。

無論如何，今天先將現有的材料剪輯加工。在暑期聚餐時，這就是最精彩的主菜。

到時好好懺悔吧！……為了你們害死小雁的罪。

沉默、冷血的重罪……

「高逸峰。」

突如其來的甜美女聲，卻如爆炸音直貫耳中！

我身子一震，猛然抬望，雙手急忙按下快捷鍵，將電腦畫面上的所有工作視窗最小

化，收至工作列中！

眼前的游思思，頭上的雙魚座髮夾依舊顯眼。她見我這般反應亦有點愕然，一時沒再

開口說話。

糟了，反應會否太大？這不是明顯幹著不可告人的勾當嗎？但一切太突然，完全沒察

覺有人走近，我可控制不來！為甚麼？我太投入了嗎？她怎會知道我在這兒？

「對不起⋯⋯嚇到你嗎？」她壓著聲線，看來有點不好意思⋯⋯不，這兒是圖書館，放

輕聲線很平常。但這個時間圖書館已沒甚麼人，不會騷擾人吧？她在裝甚麼嗎？要試探我

嗎？

不，等等，當務之急，先平靜下來。

「沒有，太專心，沒想到有人找我。」我故作鎮定，恨不得把背上的冷汗全吸掉。

「我問過 Miss Yuen，她說你可能在這兒打會議紀錄⋯⋯有時間談幾句嗎？」

「我還沒寫完會議紀錄⋯⋯」

「幾句而已，很快，三分鐘？」

平日跟她很少交流，今天是怎樣？但我剛才的反應有點奇怪，現在再拒人千里會更惹

人懷疑……

「那……有甚麼事?」保險起見,我先蓋上手提電腦,再次抬望她,但她很快便坐在我旁邊的位子,跟我平視相對。

「其實是……關於這個。」她說著時,已從書包掏出了一疊紙,全是「反送中」的文宣。

「我印了這些『反送中』文宣,想同學們幫忙貼在自家附近的『連儂牆』……很多同學都會貼,你可以幫忙嗎?」

「我家附近,你找青頭……林朗清也可以。」那連儂牆離青頭家不遠,他不會拒絕的。

「他今晚沒空,而且他說……你不貼,他也不幹。」

「甚麼?」我心口一致,大惑不解。

「怕做了你不喜歡的事,會惹你討厭吧。」

「我哪有不喜歡……」

「但……由『送中條例』公布開始,你都沒表過態。」

「怎可能會支持這條例。」我沒表態、沒花時間參與運動,只是覺得為小雁報仇更重要而已。「何況你也是目標之一,跟你表態幹嘛。」

「那你可以幫忙貼文宣嗎?」

「改天吧,今晚有點忙。」

「但這個一定要今晚貼好。我想呼籲多些人後日到校外築人鏈,明天才貼就太晚

了……」

「抱歉，今晚真的不行。」狠下心拒絕，盡快打發她吧。我想繼續工作。

然而游思思只是沉默而已，眼神顯然沒有放棄。

「因為樂小雁嗎？」

心頭激震！

為甚麼突然提起小雁？

復仇計劃敗露了嗎？剛才她看到了嗎？今天小息時曾對上視線，難道她察覺到嗎？

「當年樂小雁……那件事，我記得你是最激動、最想幫她的人。」游思思幽幽地自說自話，似沒注意到我內心的震撼。「我不是乖學生，沒怎麼跟你談過話，但我們中一同班時，你看我的眼神是看普通同學，現在……就跟看蟲子沒分別。」

別多慮。小心應對。

「哪有？」

「我唸書沒你強，運動比不上歐陽芊，但察言觀色還可以的。全靠這樣大家都當我朋友。」游思思苦笑道：「兩年前我沒幫過樂小雁……所以你討厭我，不想幫我？對不對？」

沒想到她仍記得小雁，還這麼敏銳……麻煩了。

但看來她只是猜測而已，仍未注意到我的計劃。別自亂陣腳。

「我不明白你的意思⋯⋯」

「很抱歉我以前只顧自己，沒有為她做過甚麼⋯⋯但我現在總算明白，有些事我們必須站出來。你怎麼討厭我都可以，但請你幫忙吧。不是幫我，是幫香港⋯⋯」

好討厭的感覺。五味雜陳。

硬要説的話⋯⋯此刻最強烈的感受，是「羞愧」。

但我必須壓下這種情緒，好好戴上優等生的面具⋯⋯

「你誤會了，我很樂意幫忙，但今晚真的有急事。下次要貼文宣再叫我吧。」

「明白了⋯⋯下次吧。不打擾你，再見。」

然後，她苦笑放下一句，轉身離去。

游思思聽了我的回答後，注視著我，似打算看穿面具，窺看我的真面目⋯⋯

平靜、有禮、一切如常。

圖書館再次回到寧靜。

但我腦中卻思海翻騰。

「反送中」、貼文宣、各有各做、齊上齊落⋯⋯

我知道很重要，真的。

但這件事，我計劃一年多了。

關注「反送中」的人很多。

但能為小雁報仇的人，只有我一個。

一切都是為了小雁。

我早已回不去了。

* * *

我待在學校，直到校工關門趕人才離去。媽媽今晚加班，家裡沒甚麼好吃。我乾脆到茶餐廳吃過飯才回家。

路上的人很多，文宣也多。

整個社區都沉浸在「反送中」的氛圍。

如果小雁還在，她會怎麼做？

我們約好要讀傳理系，她一定會關心這件事。

很鬱悶。

也許，我們會一起討論「反送中」的新聞……

也許，我們會東奔西跑，找影印店大量印文宣……

也許，我們會像眼前的女生一樣，努力地貼著連儂牆……

等等。

眼前的景象,不容我思考半刻。

一個穿著我校校服的女生背影,正被三個孔武有力的中年大叔圍住。大疊文宣被大叔們搶去,散滿一地。其中一人更緊緊抓住女生的手腕⋯⋯

「別想跑!」「有書不讀,只管搞亂香港!」「快報警!」

女生纖細的背影在大叔們對比下,更顯矮小無力。我看不到她的臉,但她正在死命掙扎,那頭及肩長髮不住晃動⋯⋯

一刹那,我彷彿看到小雁。

然後發生甚麼事?我不知道。好似大喊著甚麼,撞開了誰⋯⋯

回過神來,我已牽著那女生的手,逃進了我家屋苑的範圍。有保安在,那三個大叔進不了來。

「嗄⋯⋯嗄⋯⋯」太久沒全力疾跑,此刻只能彎腰撐膝,氣喘吁吁。

「嗄⋯⋯謝謝你⋯⋯高逸峰⋯⋯」

很甜美的嗓音,不久前才聽過。

轉首望去,最先映入眼簾的,是她頭上的雙魚座髮夾。

游思思。

我呆然怔住,正好給我回氣的時間。

因為我不幫她，所以她跑來我家附近貼連儂牆了嗎？我跟蹤過她，她明明住很遠的……

「果然我沒看錯……」游思思努力平復著氣息，感激地對我展露微笑。「你……其實人很好嘛……」

又是一陣五味雜陳。

但毫無疑問，今次最明顯的情緒……是「喜悅」。

隨後，滿腔疑惑，鬱悶不止。

* * *

我始終沒幫游思思貼文宣。更準確點說，我甚麼都沒幹。

回家，沒換衣服、沒有洗澡，全身乏力倒在床上。

游思思是目標之一。在小雁受苦時，選擇沉默的幫兇。

她的黑材料我都找到，帶同弟妹一起偷竊的慣犯，可不是無辜的。

明明我袖手旁觀，讓她被「藍絲」大叔抓住，交給警察就好……

但我救了她。

心底還泛著喜悅。

因為游思思是特別的嗎？因為她還記得小雁，所以我心軟？還是那刻我把她當成小雁？

怎會，沒有人能代替小雁。

所以細想過後，我騙不了自己。

如果小雁還在，她都會參與「反送中」運動。而游思思在貼文宣，她遇到危險，我想救她，僅此而已。

那其他目標呢？大家都在「反送中」……他們遇到危險，我都會救吧？

大家還是這麼萬惡不赦嗎？

那麼……我還應該報仇嗎？

唸書、跟蹤、發掘黑材料……

日復一日，持續一年多，精神快撐不住了……

不如……放過他們？

……

不。我要繼續。

無論他們做多少好事補償，害死小雁的罪都不會消失。

沒了他們，「反送中」運動還是會繼續。

但沒了小雁，是我、世伯和 Sammi 這一輩子的痛。

因為他們，小雁才被逼死……

因為那時我空有一腔熱血，做得不夠多，小雁才會……

……

對，我要做。

我不想大家忘掉你。

我想懲罰害死你的人。

我想為你做更多的事。

我……

好想殺掉兩年前那個無能為力的自己……

小雁，我很想你。

我還可以為你做甚麼？

05

那一年，我和挚友們（二）

芊

那一年，我和摯友們（二）

「喂！芊哥！」青頭一聲大叫，嚇得我差點整個人彈起來。

「怎麼發呆了？不舒服嗎？」他放下飯盒關心我。太窩心了。

「不好吃嗎？我昨天好用心做的……」小雁看著我飯盒中的燒豆腐、一隻雞翅和盒旁的雞骨，淡淡的笑容中有點失望。

那是小雁親手做的，我們每人有兩隻雞翅，她自己只有一隻，她還特意做了燒豆腐給我。她每天都會做點小食分給我們，全都非常好吃，日後誰娶到小雁一定幸福死。

「沒事，好吃。」我馬上夾起雞翅送到嘴裡啃咬，儀態當然完全欠奉。「在想放學後練跑的事而已。」

午飯時間這樣發呆的確不是我的風格……練跑甚麼的我才不在乎，只是想著昨天的「作戰計劃準備」想得出神……

真的……比想像中還要難為情……

「沒事就好，很擔心你喔。」小雁微笑著，但總覺得笑容裡帶著些許玩味。

這小傢伙其實挺壞心眼的啊？讓我去做這種事還想取笑我……

「問你啊，今個星期日有空嗎？我們去行山！」

「喔，好，去吧。」和摯友去行山，完全沒拒絕的理由。

「那等會放學要玩手機遊戲衝活動進度了，星期日沒時間玩啊。好兄弟，你會陪我的吧？」青頭問他。

「不，我要買新鞋子在行山時穿，球鞋鞋底磨損得七七八八了。」

「嗯……芊哥！一起吧！」

「就說了要練跑啊。」我心口不一地答道。

「嗚……小雁，你真的不玩手機遊戲嗎？我帶你升級……」

「我的手機安裝不了這些遊戲，青頭自己加油吧。」

「怎會安裝不了？容量不夠嗎？」

「機款太舊了。手機有基本功能就可以，不想花太多啊。」

「唉，好吧……一個人衝這個活動，恐怕要捱通宵了……」

「你不如用『自動點擊』的app吧，它可以紀錄你點擊屏幕的動作再自動重覆執行，那你睡覺時就可以『掛機』打活動了。」他說。

「不！遊戲不親自玩，有甚麼意義？」

「搞不懂你這麼拚幹嘛……活動獎勵是個強度一般的『蘿莉』四星角而已。」

「管他強不強，我目標是收齊角色圖鑑！」

隱約還是聽到他們的對談。

嗯，他要買新球鞋啊⋯⋯

＊＊＊

在學校操場反覆來回練習五十米短跑，不過成績不怎麼樣。

沒辦法，滿腦子都是球鞋的事。

他不太擅長運動，會買甚麼鞋子？萬一買錯了，行山時會更易扭傷腳⋯⋯要陪他買

嗎？他這種「深閨」的男生，沒有大事就不會離開屯門區、買東西只會去市中心的大型連鎖

店、吃飯不是這間快餐廳，就是那間茶餐廳，行動很易猜到，連跟蹤的力氣都可以省下，

要去扮偶遇完全沒難度呢！

但我明明說過要練跑⋯⋯

不，我好似拉傷腳筋了。

不能練習啊，要快點去運動店買肌肉貼！

嗯，沒錯，就是這樣！

匆匆到更衣室打算換衣服，但這身汗臭可不能讓他嗅到⋯⋯

快快沖乾淨吧！我步進淋浴間，想盡快沖掉皮膚上的黏稠。我很心急，快速地擦洗著身子……

「啊！」

竟不小心觸摸到後背那一片異常粗糙的皮膚。

恐懼的電流倏地流遍全身。我雙腳發軟，跪倒在地。

「嗄！嗄……」

幻痛。心悸。氣喘。

我急急關掉花灑，穩住呼吸，強忍著全身不適。

這麼多年，每次用指尖摸到這片傷疤，都是同樣的反應。

八年前的痛苦、恐怖、絕望……如潮水湧現……

不，沒關係，近來情況已經改善了……我可以的。

因為……有他。

全靠他當日伴在我身邊……我才撐到現在。

想著他，念著他。

我便知道世界不只有痛苦。

看？幻痛漸漸消失了……

「只要有你，我就無所不能。」

真像動漫女主角的台詞呢……你就是喜歡這種堅強的女生。

我一定可以的，我不會怕。

謝謝你。

也謝謝……將這一切告訴我的小雁。

＊＊＊

小心地用毛巾抹乾身子，亦避免了直接觸碰到後背傷疤。

正打算離開更衣室之際，我卻注意到室內深處的雜物房……房門外的地上，有一個小巧的鬆弛熊錢包，裡面放有小雁的學生證。

她來過這兒、遺下錢包嗎？

很快，我的疑問被解答了。雜物房內隱約傳來熟悉的女聲。

「我真服了你……裝純情也該有個限度呀？」

「你特意拉我來這兒，就為了說這些？」

「因為看不順眼啊……陸運會那天，你給負責人大叔的『謝禮』，我看到了喔。關個大光燈就要這樣，幫你做粗活是不是要以身相許了？」

短暫的沉默。

「每天對男生撒嬌討好處的『偽韓妹』，有資格說我嗎？」

「哈哈，好可怕，連表情都變了……大家一定好想見識一下。」

「你想怎樣？」

「想跟你做朋友而已。我這種窮鬼，吃喝玩樂都很需要朋友請客的。」

「我才不怕你。反正你說出去都不會有人相信。」

「很有自信啊……真的所有人都不會相信？例如……你的高材生朋友？」

「關你甚麼事，你看上他？」

「怎會？只是覺得那傢伙很有趣而已……一副自以為能騙到所有人的嘴臉，跟你真是天生一對。」

「敢對他下手，我不會放過你！」

「嘿，嚇死我了。應該是你看上他吧？真深情呢……」

這時，我察覺到有幾個女生步進更衣室。

我收好小雁的錢包，安靜地轉身離去。

腦中的噪音卻炸得我頭痛欲裂。

＊　＊　＊

我匆匆趕回家裡，飛撲到床上抱著熊本熊。

緊緊的抱著，把整張臉埋到脹鼓鼓的熊肚裡……

不，連情夫都沒辦法平復我的心情。

我不可能聽錯，那是小雁的聲音。

發生甚麼事了？一定是搞錯吧……

小雁是我們四人中最乖巧的一個。

總是臉帶微笑……

真心真意待我好……

由內到外都潔白純淨……

只是偶爾配合我們，才會開點玩笑、挖苦一下青頭……

對吧？

一定是。

我搞錯了。

* * *

自從那天，我沒再睡過一場好覺。

星期日，杯渡輕鐵站。

說好要來行山的，爽約始終不好……但心情真的糟透。

小雁有著我們不知道的一面嗎？她對負責人大叔做了甚麼？

她又是如何看待他……

不欲再想，但我一閤上眼便會聽到那天雜物房的對話聲，腦袋快受不住了……

「喂，青頭。」逼於無奈，我問著身旁的青頭。我們都早到了，但這傢伙忙著玩手機遊戲，罕有地安靜。

「怎麼了？」

「你覺得……小雁怎樣？」

青頭沒立即回話。太集中在玩遊戲了。

「就是好女生啊，很會照顧人。雖然說不上很漂亮，但很討人喜歡吧。」

「那……如果……有人說這都是小雁裝出來的，你怎麼看？」

沒有馬上回話。

答我啊，這遊戲真的這麼好玩嗎？

「裝不裝也好，她都是我們的朋友吧。」

腦海激盪。

竟然被區區青頭提醒了。

我沒聽錯是事實，但我怎可以懷疑小雁？

小雁一直在幫我，是我們最重要的朋友……當中一定有甚麼誤會吧。

就算她有著另一面目，都一定有苦衷……

好了好了，就算沒苦衷，難道做朋友的就不能包容她嗎？

朋友，就是一輩子的伙伴……

「對不起，遲到了。」

「你兩個怎麼一起遲到？」

「剛巧碰見而已。」小雁隨口回答一句，便將一個熊本熊鎖匙扣塞到我手裡。「給你，

猛然望去，他和小雁並肩走來，青頭已幫我出心裡疑惑。

「多謝芊哥之前拾回我的錢包喔。」

「怎麼送禮物了？」

小禮物。」

天真無邪的微笑。

但在我眼中，卻有點深不可測。

「知道你們姊妹情深了。出發吧！」

大伙起行。惟小雁走近我身邊時，輕輕將臉湊近了我。

「別生我氣喔，我都不知情。」

本應一頭霧水，但我很快就懂了。

大家走在我的前頭，我的視線落在他新買的鞋子上。

牌子、配色……跟小雁穿的非常相似，像情侶鞋一樣。

我們是朋友嗎？

是。

但我沒辦法止住心中的猜疑。

＊＊＊

麥理浩徑，已走了原定路線的一半路程。大伙找了一張長椅稍事休息。這行山徑難度非常低，小菜一碟。但另外三人還是會累。

「累死了！是誰提議行山的！」

「不就是你嗎？」

如果我們的生活是一隻手機遊戲，挖苦青頭一定是常駐每日任務。

「果然平日太少運動，多走點路都會累……還是芊哥厲害。」

你別突然誇我……我會臉紅的！

「小雁，要不要飲點甚麼？」

但你一關心小雁，我的心就馬上揪著……很不舒服。

明明以前都不會這樣。

「不用了。」小雁只隨口回應一句，語調有一點點奇怪。

然後，她快速地接聽了剛響起的電話，還刻意用手擋住嘴輕聲回話。

大概說了兩句後，她走開了，繼續應對手機另一邊的人。

但我隱約聽到，她跟那人說了一句話。

「不要過來。」

很在意。是甚麼秘密的電話？

以前小雁有這麼神秘的嗎？雖然她的確很少說自己的事……

是我太敏感了吧，小雁就是跟平日一樣而已……

「我去透透氣。」

沒等到他和青頭的回應，我便向小雁剛才離開的方向走去。

不是對小雁失去信任。

相反，我很想信任她。

所以證明我是錯的吧。

讓我看到一個正常不過的小雁。

那個善解人意、人畜無害、清純可愛的小女生……

我一步兩步地走著。

前方隱約能看見人影……

然後，我遠遠的看見了。

在一棵大樹旁邊，小雁跟一個中年男人擁抱著。

為甚麼是我要躲到樹後？而不是明目張膽做奇怪事的他們？

這算甚麼？明明約好一起行山，怎麼接了個電話就跟個大叔在一起？

為甚麼？為甚麼會出現這種畫面？

她現在抱著一個大叔，陸運會時，她又對負責人大叔幹了甚麼？

小雁究竟是甚麼人？

我認識的那個朋友，是誰？

行山換來的一身溫熱，已被皮膚上的涼氣籠罩。

不安、疑惑、恐懼，緊纏於心……

有沒有人能幫我？

「芊哥？」

是小雁的聲音。

我猛然一望，小雁和那不知名的大叔都站在我身旁。

不過，還多了一個梳利落短髮，看來大約二十多歲的美女。

「你就是芊哥？小雁常常提起你。」美女親切地微笑著，聲音有點低沉，很中性。「我們是小雁的父母。」

咦？

「為甚麼……」

「我拉小雁爸爸來行山拍拖，知道小雁和你們也來了，想打個招呼……但小雁害羞，不想我們過來喔。」

「但你別太欺負爸爸喔。自己站不穩，要爸爸扶著你，還要硬推他走。」

「是這樣嗎？剛才的擁抱只是小雁站不穩，還很快就推開了嗎？

這爸爸很嚴肅，一直沒說話，連一眼都沒望過我，身體倒一直護在小雁身旁……應該很疼小雁吧。

「害芊哥他們以為我還要爸媽跟蹤保護就糟了，好難為情。」

還有媽媽保養得真好，笑起來跟小雁很像，果然是母女啊。

只是父母而已，太好了，是我多疑。

「你們拍拖去別的地方吧……帶著父母去玩，好奇怪。」小雁尷尬道。

「嗯……可以嗎？老公？」

「不要太晚回家。」

「對不起喔，我老公是警察，比較嚴肅。」

「沒關係！世伯、伯母，我們會照顧小雁……」我禮貌地說道。

「哈哈，別叫我伯母，叫Sammi可以了。」她親切的拍了拍我的肩頭。「下次來我家玩吧。」

世伯和……Sammi離開了。

「對不起，被芊哥看到丟臉的事。」小雁好像有一點點不高興。

「哪有，你媽媽很漂亮、很親切啊。」

「那麼……」小雁滾著圓眼，微笑直盯向我。剛才不高興的神色竟倏然一掃而空。「芊哥怎麼過來了？」

空氣凝住了。

「難道……在擔心我？」

明明是可愛的笑臉，但我從小雁眼中感受到無形的迫力。

一秒、兩秒……

彷彿再不回答，就會被突如其來的利齒撕破喉嚨。

「就……不想跟男生待在一起，便過來透透氣而已。」我鎮住心神，如常地隨性答道。

「喔，離開他身邊也可以嗎？」

「又不是獨處，青頭很吵的。」我努力控制住表情回應。嗯，一切正常。

「嗯嗯，」小雁輕輕挽著我的手。「那回去吧。」

纖纖小手傳來溫暖的熱度。

但我後背竟冒著冷汗。

就像剛發現了會食人的怪物似的。

我倆跟男生們會合，繼續行程。

整天都相安無事。大家如常的說笑、打鬧……

不，也許已經不再一樣了。

明明小雁只是偶遇父母，沒有可疑……

但眼前的女生，真的是小雁嗎？

我說不出原因。

或許……

那陌生的感覺，揮之不去。

我從來沒認識過她。

一直沒有。

＊＊＊

然後，這天來了。

小息時，青頭趁他去了洗手間，硬拉我到小雁的座位旁。

「怎麼了？你們還要抄我的功課嗎？」小雁笑笑問著我們。

「不是啦，兩星期後要跟我的好兄弟慶祝生日，有甚麼好提議？」

「芊哥應該會有好主意吧。」

以前的我會覺得這是鼓勵的發言……

現在聽來……猜不透。

「就……我準備一個蛋糕，大家買生日禮物，去『葉月』吃一餐。就這樣。」

「你果然剖開就是個男的，一點心思都沒有……」

「怎麼？有意見嗎？」

「別吵架了，我覺得挺好啊，芊哥做的蛋糕，很想吃喔。」

「欸？芊哥做？不是買的嗎？」

「當然是親手做，芊哥，對吧？」

我從來沒做過蛋糕！怎麼硬推我？該不會……在打甚麼鬼主意？

愈來愈不明白。

我不明白……

「在聊甚麼？說我壞話嗎？」

他回來了，把我從胡思亂想中拉回現實。我腦筋急轉，匆匆轉換話題。

「沒甚麼……青頭説他昨天做春夢而已。」

「喂！別冤枉我啊……」

聽到Miss Yuen威嚴的指令，大家都意識到不尋常。

青頭話音未落，課室突然蕭靜了。

Miss Yuen、黃Sir帶著Yannes來了課室，神色凝重。

「大家馬上回到自己座位。」

「張莉茵説她的錢包不見了，懷疑被偷。現在要搜查書包，大家立即將書包放到桌上。」

眾人不免起閧，Yannes則低著頭，一副連累了大家的樣子……

我倒沒關係，搜就搜吧，反正我都希望Yannes能找回錢包。

此時，我卻發現一人的臉色很難看。

小雁。

她把書包放到桌上後，臉色一陣青白。

為甚麼？她怎麼了？

Miss Yuen 和黃 Sir 逐個書包搜著、搜著……

然後，他們解答了我的疑問。

在小雁的書包裡，沒找到 Yannes 的錢包。

但找到一盒安全套，和一本變童色情漫畫。

＊＊＊

Yannes 的錢包在哪兒？好像在女廁找回了，但根本沒人理會。

小雁被老師們帶走，閉門說了整整一小時。小雁出來時，微笑著。

「那東西不是我的……但好像沒辦法證明喔。」

接下來幾天，學校很低調，沒有報警，更不想驚動傳媒。但小雁還是停學了好幾天，

我在學校也見到 Sammi，看來「見家長」在所難免。

之後，小雁便回校了。

084

但同學們可不會放過她。

鋪天蓋地的流言和中傷。

「對小男孩下過手了嗎?」

「安全套不可能是小男孩用的吧!」

「所以只要是男的她都可以?」

「連大叔都沒問題。」

「已經在做援交了,你們不知道嗎?」

「長得這麼清純,原來是個變態。」

本來只是中三A班的事,但傳言愈傳愈離譜。就算不認識她,都會知道中三有一個性變態、私德敗壞的「綠茶婊」⋯⋯

但還是有人深信小雁是無辜的。他是最賣力的一個。

「我以班會副會長的身分動議⋯⋯停止所有對樂小雁的惡意中傷。」

他在班會上對全班說著,眼神無比認真⋯⋯我甚至從中感受到殺意。過往人畜無害的虎貓,竟在短短數天長大成猛虎。

「別說得大家在搞校園欺凌⋯⋯流言又不是我們傳開的,小雁的事大家都很難過,對

嗎？」班會總務郝輝豪說著，掃視全班，明顯在尋求支持。

「我們沒有中傷小雁。」

「流言傳開了，我們都沒辦法。」

「不是我們的責任⋯⋯」

我的同學們，睜大眼說謊的本事實在高強。

「那我們一起保護她好不好！告訴大家，樂小雁是被冤枉的！」

然後，他的拳頭握得很緊，很緊。

大吼過後，卻換來一片沉默。

「我是很想幫忙，不過⋯⋯」郝輝豪輕輕抓著他滿是暗瘡的臉，似在苦思著如何應對。

「清者自清，太高調也不好吧？」

那女生呢？

藉口。因為護著小雁的男生會被說成「跟小雁有一腿」、「恩客」、「收過好處」。

「很抱歉，我也覺得繼續談論是擴大傷害⋯⋯」Yannes說得漂亮，聽似有理。

但這是在保護自己而已，班中大部分女生都不想跟小雁扯上關係。

「對，我同意虧豪的說法！」

「Yannes說得沒錯⋯⋯」

不想被連累的多數派紛紛表態。

但總有人想保護小雁的吧?

有,例如青頭,還有游思思和幾個比較低調的同學。

不過他們都沉默了。

中三A班,充斥著放棄小雁的呼聲。

然後我想起了。之前在搜尋傳理系資料時,看到的一個理論。

Spiral of silence,沉默的螺旋。

「如果人們覺得自己的觀點是公眾中的少數派,他們將不願意傳播自己的看法;而如果他們覺得自己的看法與多數人一致,他們會勇敢的說出來。於是少數派的聲音愈來愈小,多數派的聲音愈來愈大,形成一種螺旋式上升的模式。」

多數的聲音,如漩渦般將一切捲走,沉默的少數被輾壓粉碎,最終一點聲音也不剩。

現在,我們正身處在螺旋之中吧。

畢竟⋯⋯我也沉默了。

換是以前,我一定會站起身子,附和著他,保護我的摯友⋯⋯

但眼前的她,我竟覺得是一名與「樂小雁」同名的陌生女孩⋯⋯能做出我想像不到的事。

明明我應該相信朋友的。

我猶豫了。我不敢發聲。

這感覺很討厭⋯⋯是憎恨自己的感覺。

發現了沒可疑的一點，馬上又猜疑另一處⋯⋯為甚麼？這些年小雁對我最好了⋯⋯但為甚麼我不能完全信任她？

「我不舒服，去醫療室休息一下。」

打破沉默的，是小雁。她沒得到同意便離開了課室。

我看不到她的表情。

但他的表情則一清二楚。

斯文可親的優等生面孔已收起來了，換來是充滿恨意的怒容。

恨著大家嗎？

還是⋯⋯恨沉默的我？

＊＊＊

這天放學，他沒跟我和青頭說半句話便離開了。很正常，畢竟我們都選擇沉默。青頭看來很低落，沒有道別便默默回家。

滿腔鬱悶，去洗手間洗個臉，快點離開學校吧。

前往洗手間途中，附近的同學還在談論小雁的事。

拜託，住口吧。

別再讓我想起小雁。

別再讓我猜疑她。

別再……

「所以我說，綠茶婊真的超討厭！」

一步進洗手間，我便聽到這聲音。

跟那天在雜物房與小雁對談的聲音一模一樣。

再看剛剛從廁格步出、聊著電話的聲音主人……雖然穿著校服，但整張臉和髮型就是

一個偽韓妹。

我忽然抓到一絲曙光。

「是你陷害小雁的吧！」

我顧不得附近有沒有其他人，我衝上前大力揪起她的冷衫，像個男人欺負小女孩般質

問她！

很明顯她被嚇得不懂反應，但我腦筋可非常清晰！

「那天你在雜物房跟小雁說的話，我全聽到了！你要脅她了吧！然後她不聽你話，所以你插贓嫁禍她！對不對？一切都是你搞的鬼！」

快能紓解心中的鬱悶了。

快承認。

快承認吧！

承認是你的惡意，污衊了小雁！

證明是我多疑，證明我是個不信任朋友的爛人，證明我剛才沉默是錯的！

然後，讓我飛奔去找小雁，好好擁抱她、安慰她，親口向她道歉！

快說！

快說啊！

「誰敢要脅她……」偽韓妹顫聲答道。

甚麼意思？

「我之前有打算作弄一下她……但……」偽韓妹彷彿想起甚麼慘痛的回憶。「不是我幹的……求求你，跟樂小雁說清楚，真的不關我事……」

連身子都發顫了，完全不像說謊的樣子。

但我不會輕易放過這一絲希望。

「別想騙我！」我大吼著，不受控制的怒吼，揪著她衣領的手更加用力！

「就說了不敢再惹她啊！要怎樣才相信我？」她被嚇得快哭了。

然後，我止住了動作。全身僵住。

不是接受她的求情。

而是，揪起她的衣領，我看見了。

她鎖骨下方有多個不自然的圓點狀燙傷傷疤，就像受過甚麼酷刑似的。

她注意到我的視線了。

「你都看見了吧……我怎敢再得罪她……」

雙手乏力，我不自覺地鬆開了她。

「你也別跟她混太熟，小心點。」

她跑掉了。

只有我，留在原地。

以為抓住了曙光，卻窺視了更大的黑暗。

愈來愈搞不清了。

搞不清她。

搞不清自己。

搞不清……身邊發生的一切。

他的生日到了。本應是歡樂的一日，但大家都沒這個心情。

不過我還是做了蛋糕。小小的一個，賣相很差，但應該不難吃。我大清早便撲回學校，拜託小食部的嬸嬸把蛋糕放進了雪櫃。

然而，我完全不知道該怎樣送出去。

他為了小雁的事，對身邊的一切完全失去興趣和動力。默書完全沒溫習、班會會議全程沉默、功課全是隨便亂寫、沒再借功課給青頭抄……所有的玩樂都停止了。

誰敢跟他慶祝生日？「生日快樂」應該比髒話更難聽。

但我想讓他知道……我關心他。

雖然那天我沉默了……但他仍是我重要的朋友。

他會原諒我嗎？

但上天沒給予我太多胡思亂想的時間。

步回課室的途中，我見到他的背影了。

我沒有追上去。

因為，他與小雁一起走著，往天台去了。

* * *

實在不想偷聽，但我沒辦法釋懷。

為甚麼他們這麼早回到學校，還偷偷上了天台？

我步出天台，躲在天台門後的暗角。雖然看不到他們，但聲音倒聽得清楚。晨光亦

將他倆長長的影子映在地上。一高一矮，很好辨認。

「阿Hill，upset birthday。手機壞了不能傳訊息，只能親口說了。」

「我覺得很好呀。如果是Happy birthday，就好似一年365日只有這一天特別開心……

但如果生日是一個傷心的日子，那其餘364日都會比較開心了吧。」

「哈哈，雖然已聽過幾次，但還是覺得怪怪的。」

「好吧，說不過你……你明明不喜歡慶祝生日的，還這般待我，謝謝你。」

「那麼……壽星公特意大清早約我，該不是為了聽我的生日祝福吧？」

「對不起，小雁，這段日子我沒好好保護你……」

「不用道歉，不是你的錯。」

「明明那些東西不可能是你的……」

「嗯，不是。」

「但我連還你清白都做不到！偏偏青頭和芊哥都……」

「別怪他們……他們都有自己的難處。」

「我們是最好的朋友！再難都不應該默不作聲吧！」

「是嗎？我倒不覺得……反而你這麼緊張我，為甚麼？」

影子動了。高的那個似在抓著頭。

「明明是我約你，反而被你追著問了……」

「對不起，那我靜靜聽著吧！……你想說甚麼？」

「小雁……無論將來發生甚麼事，我都想陪在你身邊……」

「不用胡亂許下承諾。」

「不！很久以前，我就是這麼想！我、我喜歡你！喜歡你的氣質、喜歡你的善良、喜歡你的細心、喜歡你總是如白紙般純潔、喜歡你為我們勞心，照顧著我們每一個人……我們四人之中，只有你是不一樣！小雁，有我在，我不會讓任何人再冤枉你、傷害你！」

很安靜，靜得只有風聲。

微弱的風，吹得臉頰發癢。

「你終究跟我說了……謝謝。」

他沒再發聲。

「能遇上你……實在太好了。」

然後，影子再次動了。

矮的影子向前走動，踮高了腳尖。

兩個影子，融合為一。

「唔——」

他發出了意想不到的一聲悶響。

「再見。」

影子分開了，但分開前，矮影子的手指看似依依不捨地撫著長影子的臉頰。

長影子沒有移動。

然後，小雁推開了天台門。她還未步下樓梯，便一眼看到暗角中的我。

對，是小雁。雖然視線被淚水遮得有點模糊，但我肯定是她。

過去純潔如天使……現在我眼前的，卻是吸血鬼。

我倆四目相投，我半句話都吐不出口。

「對不起。」小雁微笑著打破沉默後，沿樓梯離去。

不久，為了不被他發現，我強行提起乏力的雙腳，離開了。

一步、兩步、四步……恍如逐漸暖機的機械般，我愈走愈快，終以近乎短跑的速度衝下樓梯。

附近有甚麼人？我不知道。

我只知道我要躲進一個沒人的地方。

放聲嚎哭。

一切已清楚明白。

我為甚麼要裝成女漢子？是她教我的，說這樣才可以跟他和青頭打成一片。

我很在意他，是她一直說會支持我，不斷給我勇氣……我們還做了一個丟臉的作戰計劃啊……不過一直不敢實行。

就算她變得再陌生、有再多的秘密，這些事我都沒有忘記。正因為沒有忘記，我一直內疚著，希望只是我誤會她、有人在陷害她……

但看來……我沒有誤會。

他喜歡她。她知道的。

但她還是要我裝成女漢子，自己則繼續保持他喜歡的模樣。

然後，我成了好兄弟，她接受了他的感情。事後用溫婉的微笑跟我說對不起。

而這個笑容下，明顯是另一個人……會和大叔做奇怪的事、用可怕的手段對付威脅她

還有，在書包中藏著噁心的東西還不承認。

的人……

我好恨。

但我最恨自己。

對你推心置腹……察覺到你的真面目後，還一廂情願地自責，糾結於事實和對你的想

像之間，無法釋懷。

我竟然想相信你……甚至祈求自己是個懷疑朋友的混蛋。

那麼，這些年跟你的回憶，算是甚麼？

好討厭。

樂小雁，不要再出現在我的回憶裡。

一想起你，我就想起你的卑鄙、我的愚蠢……折磨得我頭痛欲裂。

於是這天我早退，匆匆回家。

丟光你送給我的東西，再翻出剪刀，將有你的回憶「清除」掉。

也許之後每天上學還是會見面……但沒關係，只是一個可恨的陌生人而已。

但願以後再沒有你的記憶……

我要「清除」你。

＊＊＊

翌日一早，我跟你在校門前碰個正著。

這是我最後一次正視你的臉。

然後，頭也不回步進學校。

看到這噁心的微笑，我馬上一巴摑了過去。

「啪！」

「早晨⋯⋯」

* * *

兩日後，我收到你的電郵，用學校的個人帳戶傳給我的。

「標題：如果我離開，原因只有一個」

電郵內，只有一張照片。

照片中有一張桌子，桌上是一個熊本熊的鎖匙扣⋯⋯跟行山那天你送給我的一模一樣。

我可不知道你多買了一個同款。不過我的已經丟掉了。

而桌子旁的地上，是一個破碎的碗子。碎片挺大塊的，很適合用來割脈。

離開……是要轉學了？

沒關係，我沒興趣理會。

而且這張照片……完全看不明白。

然而……翌晨，我明白了。

你像那碗子一樣，墮樓摔個粉碎。

我是熊本熊，你是那碗子。

全靠你的這封電郵，學校特意找我問話，想知道你為甚麼自殺。我說不知道。不過學校最終把你的死歸咎到學業壓力和個人情緒困擾，你的詭計未能如願……

不，給我戴上罪惡的枷鎖，讓我一生愧疚……這才是你最大的惡意吧。

想不到你離去前，還打算害我一番。

但我會克服的。

你每在我腦海出現一次，我便「清除」一次。

直至……你徹底消失為止。

06

這一年，我和她的仇人們

峰

這一年，我和她的仇人們（二）

胃很痛。

但我不能猶豫，決定了就不要回頭。

該準備出門了。

離開書房前，我的視線還是落在書桌的相架上。

那是我和小雁的合照。

小雁，還記得我們的相遇嗎？

那年，我和青頭不知結下甚麼孽緣，由小學同學變成中學同學，一起被編到中一B班。

當時剛開學，Miss Yuen不熟悉同學們，只能隨便選班長……

於是她選了「看似最正經的一男一女」，我與你。

「我從沒當過班長……全靠你了，高逸峰。」

這是你第一句跟我說的話。

初認識你時，你沒甚麼表情，一副木獨的樣子，以為你很難相處。直至一次，你不小心在走廊跌倒，手肘落地刮得流血，竟然怕得哭了……我和青頭剛巧看見，送了你到醫療室……

「已經包紮好了，乖乖別哭⋯⋯」

你還是哭個不停。為了讓你止住眼淚，我和青頭可絞盡腦汁⋯⋯

幸好，幾經辛苦，你開口了。

「被媽媽見到我貼了藥水膠布，她會擔心的⋯⋯」

我當場呆住。你究竟有多愛替人操心？

但沒關係，我幫了你。

你跟其他女生不同，不穿冷衫，所以我借了冷衫給你穿。至少回家時遮住手肘，然後盡快避過家人的視線，回房躲起來就好。

翌日，你將冷衫還給我。

綻放了最可愛的微笑。

「謝謝，高逸峰、林朗清。從來沒男生對我這麼好。」

我們成為朋友了。你就是我中學生涯第一個女性朋友。

惟相處愈久，我便不能只視你為朋友。

完全為你著迷了。

你氣質出眾。跟所有的女生都不一樣……每天的衣飾打扮都整潔如新，散發著與眾不同的氣息……面對陌生人很怕生，但對著我和你重視的人們，你便會展露悅目的微笑。

你太善解人意。我不擅長運動，只懂唸書，所以體力活你從不叫我幫忙，但功課上有不明白一定先問我，讓我感受到全心全意的理解和信任。

在你身上，我能得到慰藉。我有一個混蛋老爸，跟他關係不好……但你往往能開解我，讓我抒懷。

你對所有人都很好，是大家眼中的乖巧女孩……對朋友尤其推心置腹。你介紹了沒甚麼朋友的芊哥給我們認識，讓她放心展露女漢子的本來面目，成為我們的好友……

可惜，你被背叛了。

明明大家每天相見，很清楚你的為人，但見你被插贓冤枉時，竟然袖手旁觀，老師們見你被欺凌更是無動於衷。

我跟你表白時，你還是好好的……

但兩日後、你自殺前，我便收到你那封沒有標題的電郵……

「標題：〈空〉

阿三，對不起。」

突然的轉變……果然大伙的壓力，令你無法承受。

你想讓所有人閉嘴，但無能為力。

於是溫柔的你，任由他們說下去，選擇令自己再也聽不到。

我懂，因為我是世上最了解你的人。

所以，今天來了。

我會代替你，向當年中三A班的師生復仇，將他們不能見光的秘密全數揭露出來。

美中不足的是有漏網之魚……

罷了，服下胃藥，鎮住劇痛，出門。

小雁……

你會明白我嗎？

＊　＊　＊

到達酒店餐廳會場。

104

我們四個班會會長要預先到場幫忙佈置。舞台前已放有十一張圓桌，每張桌子圍放了十二張椅子，但還沒有任何裝飾，舞台亦需要掛上橫額、搬出鋼琴給偽韓妹表演。放置自助餐餐點的桌子都集中在舞台對面的牆壁旁。由入口放眼望去，整個會場一目了然，沒甚麼地方能躲人。

「最重的體力活交給我，總不能勞煩弱不禁風的高材生。」郝輝豪說罷便向偽韓妹打個眼色，似在展示男子氣慨⋯⋯果然是個白痴，竟然會看上這種女生，又以為她會為了這區「男子氣慨」動心。

「送給師生們的曲奇我帶來了⋯⋯要放到哪兒？」

「辛苦了Yannes，會場盡頭有一間休息室借給了我們，先放進去吧。你先幫崔友惠佈置會場，等所有佈置工作完成再派曲奇。」我說。

「嗯，明白了。」Yannes一本正經答道。

「峰峰，那我們去接待處忙了。」

「好，謝謝。黃Sir等會運一些物資過來，這兒交給我和郝輝豪吧。」

話雖如此，郝輝豪已經自告奮勇在舞台那邊做重活，跟酒店員工佈置舞台、設置橫額和檢查台下的座位，忙個不亦樂乎，沒時間理我。

很好，這樣休息室就是我的世界了。

這時，手機響起。

「高逸峰，我快到了。」

「好，黃Sir。我還在忙，我盡快出來。」

黃Sir比我想像中早到。沒關係，一切仍在我意料之中。我離開會場，跑到酒店門前找到黃Sir和他的私家車。

「滿頭大汗的，裡面很忙嗎?」

「還好，大家都在努力。」

黃Sir不以為意，打開了車尾箱，裡面是兩個我昨天已準備好的紙皮箱。因為太重，我昨天拜託黃Sir將箱子放到私家車裡，今天運來給我們。

我身先士卒，先搬起一個箱子，黃Sir順勢搬起另一個，跟我一起步進會場。

「謝謝黃Sir，全靠你幫我們把箱子運過來，省了不少工夫。」

「你昨天一個人預備這些啊……有點重，裡面是甚麼?」

「一些佈置餐桌用的物資，還有炒熱氣氛的小道具。」

如實報告，我可沒說謊。

步進會場後，Yannes和偽韓妹已經將接待處佈置得差不多了。

「黃Sir，麻煩先拆封你那個紙皮箱，裡面有一些變裝的小道具，等會讓同學們拍紀念

照用的。」

「喔，好的。炒熱氣氛的小道具就是這些啊。」

「對對！是我提議的！都放在招待處，峰峰繼續去忙吧。」

「辛苦了，麻煩你們繼續佈置。」

正當我準備拿著另一個紙箱想回到休息室時……

「高逸峰。」一直沒出聲的Yannes叫住了我。「你還揹著斜肩袋？不放在休息室嗎？」

我低頭一瞄斜肩袋，對Yannes禮貌地道：「不了，裡面放了手機和錢包，不帶著不安

心……何況不重，沒關係。」

Yannes點了點頭，便跟黃Sir和偽韓妹繼續忙了。

然而，一推開休息室的門，發生了意料之外的事。

郝輝豪在休息室內正翻找著甚麼。

「你在找甚麼？」

「你昨天不是說會帶瓶裝水來嗎？好渴！」

「都在我這個紙皮箱裡，我拿給你吧。」

我小心拆封箱子，扳開一邊封口，見箱子盛滿瓶裝水。我隨手取了一瓶遞給郝輝豪。

「謝啦。我還得四處搬東西，你去忙吧。」郝輝豪扭開瓶蓋飲了一口水，沒多理會便轉

身離開。

幸好是個白痴，我也早有準備。沒事。

好了，繼續準備工作。我回到接待處。

「崔友惠，放了回憶片段的 USB 呢？」我問著已在玩手機的偽韓妹。Yannes 也在跟黃 Sir 聊著學習的事。

「交給酒店員工了，時間到了就跟他們説播放就好。」

「有試播一下嗎？」

「啊，沒有……」

果然，我昨天只叫她記得把 USB 交給酒店員工，沒叫她試播影片。沒提過的事就一定不會做，真的太易捉摸。

「沒關係，真的太易捉摸。

「謝謝峰峰！」

我加快步伐離開會場，走到負責播放影片的員工小房間。

「不好意思，剛才我同學給你的 USB，我想試播看看效果。」

「沒問題。」

這大叔很好說話，很快便嘗試播放了 USB 內唯一的影片檔。

在房中電腦已能看到會場的大屏幕畫面，正在播放的明顯是 Yannes 他們負責收集和製

作的回憶片段。中五級學生這一年的生活點滴，盡現眼前。

「好，謝謝叔叔……你吃曲奇嗎？我們多做了一點，等會請你吃吧。」

「喔，謝謝。」

「對了，叔叔是影音方面的專家吧？」

「怎會，都是公司聘人教我而已……」

「但我前陣子安裝了一個影片 app，不知道怎麼用，想請教一下前輩……」

「App 應該很易用的吧？等會你再問……」

「不是啊，你看看這個……」

我花了點時間纏著這大叔寒暄。

良久，我又回到會場。佈置工作已經完成得七七八八了。放眼望去……

郝輝豪忙完重活，坐在一邊喝水休息。

偽韓妹還在接待處玩手機，手旁擱著飲了一半的瓶裝水。

有幾個同學早到了，其中兩個是目標：馬海寧、游思思。

Miss Yuen 都到了，坐在舞台前的座位跟黃 Sir 聊天。

Yannes 正在將曲奇放到所有人的座位上。曲奇全都有簡約的獨立手工包裝。

「Yannes，我幫你吧。」

「謝謝。」

「我記得曲奇有多做的吧。送一塊給播影片的員工叔叔吧。」

「沒問題，我去。」

「對了……有腸胃藥嗎？剛才我肚子一直有點不妥……」

「有，你問崔友惠吧。」

好，最後的步驟都完成了。

復仇舞台佈置完畢。

＊＊＊

「歡迎大家蒞臨今年中五的暑期聚餐，我是司儀Yannes。」

「我是司儀虢豪！辛苦大家沒去示威，來這兒吃飯！」

二人按照計劃當司儀，為聚餐致開幕辭。台下座無虛席。有任教中五級的老師和所有中五生都來了。

當然包括當年中三A班的一眾目標。

「為了表示心意，我們先來少許禮物，大家桌上都有一塊手製曲奇……」

「哇！」

突如其來的尖叫聲，吸引了眾人的注意。

是偽韓妹。

她剛剛拆開了曲奇的手工包裝，看到裡面的東西。

怎麼反而是你的反應最大？

「包裝裡⋯⋯有一張紙？」

坐在我附近的同學開始議論紛紛，坐在我旁邊的青頭亦打開了包裝⋯⋯

除了曲奇外，還有一張小紙條。

「今天將為大家送上最棒的主菜　雁」

看了紙條後，青頭臉色有點奇怪，亦有些同學露出不安的神色。

但不當一回事的人也不少。

「這算甚麼祝福語？」「不是自助餐嗎？還有主菜？」

「怎麼多了個雁字？打錯字嗎？」「該不會是⋯⋯樂小雁？」

「崔友惠，你剛剛怎麼尖叫？」

「我以為見到蟑螂，我看錯了。」

台上的Yannes因為在當司儀，必須保持鎮定，但她絕對是最驚訝的一個。

為甚麼她和家人造的手工曲奇裡，會出現奇怪的紙條？

因為紙條是我放的。正確點說，曲奇是我另外買的，包裝和紙條亦是我的傑作。

我將 Yannes 帶來的曲奇調包了。

聚餐前的會議，我提出要將所有的最後決定發到 Whatsapp group 讓大家審視，這當然包括 Yannes 的手工曲奇形狀和包裝款式。所以這曲奇的一切細節，我很清楚。

如果曲奇的形狀很特別，搞不好我要自己造。但幸運地，那些曲奇根本跟 Yannes 媽媽平日在屋邨餅店賣的款式完全一樣。所以用買的就可以了。

當然，我不能一次買太多曲奇，因為會惹人懷疑。但只要叫我媽媽和我補習的小朋友們分幾天幫我逐點買就可以了。收集足夠數量後，便加上紙條，包裝成一模一樣的款式，就是現在大家手中的「加工曲奇」。

「加工曲奇」包裝妥當後，就是早一日將它們偷偷帶回學校，和瓶裝水一起放在紙皮箱，拜託黃 Sir 今天駕車運來。

但在黃 Sir 來之前，我還得將 Yannes 帶來的曲奇銷毀。我之前帶媽媽來吃自助午餐時順便調查過，會場這一層的閉路電視不多，更幸運的是洗手間外的走廊都沒有設置。

於是，我的斜肩袋派上用場了。

Yannes 將曲奇放到休息室後，大家各自在忙，只有我留在休息室。當我收到黃 Sir 電話時，我便將一部分的曲奇塞到斜肩袋中。

離開會場後，我沒馬上找黃 Sir，而是到洗手間，穿上斜肩袋中的廚師上衣和薄布鞋，將手機藏在廁格暗處，連上酒店 WiFi 並開啟我以前推介給青頭的「自動點擊」app，讓手機在不同時間自行點擊社交 app 和遊戲，然後在廁格門掛上維修的牌子才離開。因此根據酒店 WiFi 的網絡紀錄，這時我是一直躲在洗手間用手機上網，但實際上我已離開洗手間，低頭不被閉路電視拍到臉孔，將那些曲奇丟到後巷的垃圾堆。然後回到洗手間脫下廚師服和穿上原本的鞋子，取回手機，跑到大門外接應黃 Sir，將載有我的「加工曲奇」的紙皮箱搬到休息室。

雖然到休息室時出了點意外，郝輝豪在找水喝。幸好當時 Yannes 的曲奇大概只少了三分之一，又跟雜物放在一起，不太顯眼。而且我拆箱取出瓶裝水時，故意只扳開一邊的封口，沒有露出藏在紙盒另一邊的「加工曲奇」。

然後就簡單了。等休息室沒人時，我將「加工曲奇」放在當眼處，並藏起 Yannes 的曲奇，又取了一部分到斜肩袋中，然後若無其事地找員工大叔試播影片。搞定之後便到洗手間重施故技，把那些曲奇拿出去丟掉。

之後回來，便見 Yannes 親手將我的「加工曲奇」發到所有人的座位了。

最後當然還得把剩餘的 Yannes 曲奇全塞進袋子，偷運到洗手間。今次時間充裕，可以

慢慢拆掉包裝，將曲奇捏碎倒進馬桶沖掉。殘餘的包裝垃圾則塞到斜肩袋裡，找個機會丟掉。

當然，主菜才是重點。

雖然費了一點勁，但作為前奏，效果還不錯。

剛才試播的，是這群人的回憶片段吧。

很抱歉，試播完畢後我跟員工大叔寒暄、向他展示手機詢問影片app的時候，已偷偷將桌上的USB換成了我為他們預備的主菜。

就是普通的魔術原理而已。讓人們的注意力集中在理所當然的地方，然後在暗處完成機關和詭計。大叔沒有將影片複製到電腦，而是直接播放USB內的檔案，實在太好了，毋須我啟動Plan B：請大叔飲含有瀉藥的飲料，然後待他離開房間去廁所後，再潛入房間換掉檔案。

而為了事後減少被懷疑的風險，我還故意讓負責製作曲奇的Yannes去找那個大叔，讓她成為偷換USB的嫌疑人之一。而Yannes的嫌疑會比我更大。畢竟能在這麼多曲奇中加入紙條的人，看似只有她。

況且……我準備的主菜裡，可沒有包含她的秘密。為了避嫌，我連自己的黑材料都加進去了。去年為了考到全級第一而不惜作弊，這副優等生的面具可保不住。不過為了小

雁，沒關係。

雖然Yannes是其中一個漏網之魚，但當年會引發搜書包事件，都是因為Yannes冒失，

錢包掉在女廁卻以為被偷。

今次輪到她被冤枉，相比被公開黑材料，這樣更合適。

好了，時間過了多久？我沒留意。

我只等著司儀的一句話……

「為了回顧這一年大家的生活點滴，我們收集了很多珍貴相片，剪輯成影片……」

來了。

「現在請大家細心觀賞。」

兩年前，害死小雁的中三A班學生和老師。

今天就帶著你們污穢的秘密……

和我一起下地獄吧。

影片播放了。

首先映入眼簾的……是芊哥。

「咦——」

大家看得目瞪口呆。

影片中的芋哥，明顯是兩年前的她⋯⋯現在的她體型可更健美了。

但其實不太看得出來。

因為影片中，芋哥穿的是如日本偶像般的花俏短裙。臉上化了妝，配上一雙本來已經

像戴了美瞳的大眼⋯⋯

真的恍如日本的美少女偶像。

「停！」

我看見了，芋哥不自覺地站起了身子⋯⋯

「快停呀！」

芋哥不安地大喊一聲，但影片還是繼續播放。

這是一齣MV。

由芋哥演唱的MV。

「トキメキの種を

キミがくれたんだ

胸の中で甘い予感が

じわり溶けてくよ

言葉より速く

心まで深く

このままもっともっと
羽ばたけるよあの場所へ」

「這是甚麼歌?」「沒聽過……」

大家議論紛紛。

「兩年前,一套由少女漫畫改編的動畫……」我身旁的青頭看著影片,不禁自言自語起來。「這是那動畫的片尾曲……一首求愛的歌。」

MV中的芊哥,舉手投足散發著少女氣息,好可愛。

聲音非常動聽,唱功媲美現今的流行歌手。

從來沒人知道,女漢子歐陽芊竟會有這麼女孩子氣的一面……動漫術語來說就是「反差萌」。

有人被MV吸引著,亦有人以難以置信的目光望向芊哥。但芊哥看似再也受不了,低頭轉身跑掉。

終於,MV播放完畢。

「很好聽啊!」

「糟了……歐陽芊有這麼可愛嗎?我要愛上她了……」

「但……這算甚麼回憶?我們的照片呢?」

對……

這算甚麼？

我的主菜呢？

為甚麼不是我準備的黑材料影片？

郝輝豪躲在男廁自慰的片段、馬海寧做援交的網上紀錄、余光佑勾搭老師的偷拍照、

游思思偷手機的證據⋯⋯全部去哪兒了？

不可能⋯⋯不可能！有人換掉了我的 USB ？是誰？

Yannes ？員工大叔⋯⋯等等，太混亂，我沒法思考！

突然，我的手機震動了。震了一次又一次，明顯是收到多個短訊。

我猛地取出手機一看，是一個不在通訊錄內的手提電話號碼。

？？？？：你的朋友好可愛，怎麼不喜歡她？

？？？？：換著我是你，今天就表白好了。

竟然自己找上門？

我不作他想，雙手並用快速回覆！

我：你是誰！？

????：不用急，慢慢來。

????：太自信可不好……你知道你的計劃破綻百出嗎？

????：你覺得這學校都喜歡低調，就算出了大事都不會大肆調查吧？

????：但如果事件太嚴重，他們要報警認真處理呢？

????：雖然你變了裝，閉路電視也許拍不到臉，但用步姿分析還是能認出你的。

????：而且酒店客人這麼少，能做到這點事的人不多。查一下你的日常舉動，你還是很可疑。

????：還有，如果IT員工不是直接播放USB的檔案，而是預先把USB的影片傳到電腦呢？那你換掉USB有甚麼用？

????：別以為會唸書，就可以把全世界當笨蛋。雖然警察都忙著處理「反送中」示威，但萬一真的驚動警察，你怎逃得了？

????：看來會考試不等於腦筋好啊……你究竟有沒有認真打算報仇？

心臟彷彿被捏住。好難受。

這是……屈辱感。

就算沒伸手去摸，我都知道自己被氣得雙耳發燙。

一知半解！換USB我明明預備了Plan B！查我的舉動只是覺得我可疑而已，我都有不

在場證據！沒實質證據指證我吧！但……步姿分析？這是甚麼？我完全沒想到……

罷了……再硬撐就是笨蛋。對，我一直覺得能應付學校調查的水平，這就足夠了……

何況自從那天救了游思思後，我便心神不定，思慮不周……

不……這都算了。

更重要的是……這傢伙怎會知道我的計劃？

就像……我一直被他監視著！

我：你究竟想怎樣！？

？？？：我不想你報錯仇。

甚麼？

？？？：害死小雁的不是他們。

我：誰！？

？？？：嚴格來說就是……我。

？？？：另一個樂小雁。

這是甚麼狀況？

？？？：怎麼了？不相信嗎？

？？？：聽我的說話去做，說不定可以找到我，幫你最愛的她報仇。

？？？：不過看你這程度的腦筋……我應該挺安全的。

無聊的激將法……但過度衝擊的現實，已將我的思緒打散。

這傢伙怎麼自認兇手？

為甚麼要我找她報仇？

而且……

另一個樂小雁是甚麼？

？？？：喂喂，給點反應吧。被我氣得失去自信了？

？？？：好吧……鼓勵一下你，接住了喔。

？？？：咕咕～吱——哔哔哔！轟呀！

那些年月，我眼中的「我」*

那些年月，我眼中的「我」

這記憶，如夢似霧。

然，我心中澄明，你就是我。

沉魚、落雁。

是因為國色天香？

不。

魚沉深海，飛鳥墜地。

不祥。

「我今天是乖巧的孩子嗎？」

「嗯，你很乖。」

「那媽媽會來接我嗎？」

空氣，滲著刺鼻的腥紅。

光線被暗影阻隔，我正落入無人的深淵。

聲音被石魔所吸，四肢受惡鬼所囚。

然後，就是日復一日的工作。

工作很累，很痛。

但我必須保持微笑。

如其他可愛的孩子般，生活在牧場裡，待日後成長得又白又胖，供人食用。

否則，會被惡魔知曉，讓地獄烈焰降臨於世。

那紅光、那哀號、那被惡魔烙下的印記，比工作的痛苦難受百倍。

所以，我只好繼續工作。

微笑著工作。

「我今天是乖巧的孩子嗎？」

「嗯，你很乖。」

「謝謝。」

未遇上你前，我賤如蜱蟲，如常過活。

又在掩飾著醜陋的自己。

又在裝成正常人。

又沉默了。

被朋友們欺負，明明想反抗的。

想用髒話回罵吧？

想拾起石頭還擊吧？

想狠狠抓著那些混蛋的頭髮，將他們壓到樹幹上磨擦吧？

但我沒有。

我還是牧場主人眼中的溫馴綿羊。

哈。

污穢不堪的小傢伙，還裝甚麼？

真想殺了自己。

刀子應該不錯吧？

傾瀉髒如鴆毒的鮮血，遺下徒具人貌的皮囊。

但，我沒有死。

我必須保持漂亮健康的樣子。

自殘、死亡的權利，統統沒有。

直到你出現了。

我眼中的你，如故事裡的人魚一樣。

說到人魚，便會想起善良可憐的公主吧？

不。

人魚是長著人畜無害的可愛臉孔，憑甜美歌聲令航海者葬身大海的可怕怪物。

所以第一次見到你時，我就知道。

那令人安心的臉容下，是會裂開嘴唇，把人吞噬掉的怪物。

嘰。

和我一樣呢。

散發著噁心腐臭的漂亮皮囊。

然，游魚飛鳥非過客。

我們似近還遠，卻不能避免地拉近彼此。

每次見面，雖有著不同軀殼，卻如同鏡子的兩面，從悲慘地出生開始，已熟知你的一切。

我對你感興趣了。

我按捺不住好奇心，向你伸手，發出了禁忌的邀請。

你微笑應允。

但我從你的雙眸裡看到名為「意外」的火花。

星火燎原，由你的靈窗燒至我的心房。

為甚麼會有這麼相似的兩個人？

同樣的傷痕纍纍，同樣的悲慘可憐……

同樣的表裡不一。

就算雙胞胎都不能如此契合。

自此，我們的視線沒法從對方移開。

認真時，宛如精靈，化腐朽惡聲為天籟。

嬉笑時，尤如魅魔，肆意互相挑動理智。

自此，腦中滿是人魚的歌聲。

揮之不去。

「來擁抱著我　形成漩渦
捲起那熱吻背後萬尺風波」

忍不住了。我要吞噬你。

更多的接觸、更多的進攻、更多的誘惑。

要退縮嗎？要迴避嗎？要逃跑嗎？

避無可避了。

但在吞噬前，我回憶起我的醜陋與黑暗。

玷污你，真的好嗎？

一剎那的猶豫。

一瞬間的反撲。

你率先咬破我的嘴唇，貪婪地舐飲我的毒血。

果然，我們都是一樣。

我觸碰到你的黑暗。

你輕撫了我的傷處。

人魚的歌聲，從此永無止境地迴響著……

「是誰在吞沒誰也奈何
是誰被捲入誰紅顏禍」

自此，我們一同墮落到煉獄深處，分享著各自的惡毒。

「你最好的朋友是？」我對你的朋友非常好奇。

「二男一女。」

「真好，我都沒朋友。」

「我們終於不一樣了。怎麼不交朋友？」

「身邊人都是笨蛋。」

「喔，真巧。」你饒有趣味地笑，嘴角如毒蛇般微揚。「我的朋友也是笨蛋。」

「為甚麼跟笨蛋交朋友？」

「笨蛋才可以逗我笑。呆笨的、天真的、喜歡我的，全都好用。沒用時再換新。」

「你真壞。」我撩弄著你的劉海。「但記得別這樣對家人喔。」

你像中了魔法般，整個人呆住。

但你很快回過神來，與我心靈相通地展露微笑：「才不會，我好喜歡媽媽的。你呢？你的家人怎樣？」

「明知故問。但這算是情趣。」

「我很早就沒父母了。只有弟妹……還有情人。」

「竟然有弟妹……我們愈來愈不相似了。」

「我們相親相愛的喔。就是弟弟太黏我有點困擾，偏偏妹妹又很喜歡他，搞不好會吃我醋、生我氣……我不想妹妹討厭我。」

「想辦法讓弟弟喜歡妹妹吧，到時弟弟就沒空黏你了。」

我沒法回話。

醜陋的想法化作無形污泥，封住了我的雙唇。

看著我的糗態，你又笑了。真的瞞不過你。

「你很享受弟弟的愛喔？要是弟弟改去黏妹妹，會寂寞？」你清澈的雙瞳，閃耀著惡意的光芒。「那麼⋯⋯讓妹妹覺得你在幫她，同時讓自己保持著弟弟喜歡的樣子，不就行了？」

「你很熟練嘛。」

「我的三角戀也是這般處理。」你笑了笑，輕輕摟住我。「當然我最喜歡的還是你。」

好卑鄙。舌頭傳來舔食飛蛾的幻觸，噁心得要吐。

真適合惡毒的我們。

所以我照做了。

好想殺了自己。

今天是工作日。

被工作輾壓至不似人形。

而痛苦過後，我總會得到你的慰藉。這算是⋯⋯「來回地獄又折返人間」？

怎會。人間和地獄有甚麼分別？

同在地獄徘徊的我們，我得好好珍惜你。

「你不高興嗎？」我不可能看錯。

「你會怎麼對付欺負你的人？」你是認真的，沒有弦外之音。

「為甚麼問我？你應該駕輕就熟吧？」

「我似專家嗎？」

「不，就覺得你很好欺負而已。」逗弄你就是充滿樂趣。

但你還是很認真，沒有回應我的戲言。

明白了。

於是，我們商量了好幾天，以後要一起對付欺負我們的生物。

方法嘛⋯⋯

人肉煙灰盅。

扭斷指關節。

挑走指甲。

腳掌火鍋。

餵食蟑螂。

不，沒甚麼了不起。

都是一時的肉體傷害，對付小嘍囉的級數而已。

我知道的。

你想對付的，是更兇猛的惡魔。

我可是另一個你喔？

窒息。

天……

那是最能感受「絕望」的感覺。

眼前花白、雙目快將被擠出眼眶、唾液肆意往嘴外湧流、雙手抓刮著一切卻無力回

你應該記得這天的事吧？這一刻，我的脖子還能感受到當時的痛楚。

但我不怪你。

我只奇怪……那雙小手，哪來這麼大的力量。

原來要摧毀生命，比想像中容易。

「我們都是不可能幸福的！」

「別為了你的家人背叛我！」

「我都決定捨棄朋友、欺騙朋友……墮落下去了！」

「你別打算一個人活得正常啊！」

「你是要放棄我嗎？你要讓我孤獨一人嗎？」

你連珠炮的怒言過後，我瘋狂地苛索房中冰冷的空氣。

你總算伏下身子，捶著我不住起伏的胸口，任由淚水在我臉上流淌。

我用僅餘的一絲氣力抱著你，感受你失控缺堤的悲忿……

真可憐。

明明說過朋友都是笨蛋……到要離開的時候，不也是很痛苦嗎？

別怕，我明白了。

家人……就放手讓他們各散東西吧。

所謂家人，最終都會建立自己的家。分離是必然的。

但離別之前……他們喜歡著誰、愛著誰、想過怎樣的生活……至少讓我幫忙推一把。

放心，別吃醋。你才是最重要的。

因為……你是另一個我。

好痛。

我們應該早預料有此結果。

但還是禁不住相擁痛哭。

「我沒事……別哭……」

「對不起……對不起！」

對，要傷害一個人，最好的方法不是傷害他，而是傷害他最愛的人。

如果窒息是絕望，這刻的感覺就是撕裂靈魂的痛。

該怎辦？已經不能回到以前了。

以後只能充滿束縛地苟活下去。

沒關係……反正都一樣。

因為從來我們都沒有自由過。

一直沉默、一直忍受、一直順從……

但除了這樣，我們還可以怎麼生存？

畢竟生存是……

……

……

……

對了。

我們生存，是為了甚麼？

……

所以我明白了。

這就是你一直想做的事。

讓我們的生命添上意義的大事。

做任何事都要付出代價，但這代價也……

太值得了。

兩個人中有一人能解脫，不是很棒嗎？

如果我們必須有一人死……你應該有覺悟了吧？

可惜我們難得有著分歧……你想的事，我都猜得到。

但為了解脫，必須盡快做。

最後，來比賽吧？

死的除了樂小雁，還有誰？

我不會留手的。

但相信我，我對你的愛是毫無保留。

縱使……這是一段瘋狂的悲戀。

我愛你。

最愛你了。

愛得想把你殺掉。

讓我們在另一個煉獄再會吧。

我的情人……親愛的另一個我。

.07

這個月，我和年輕人們

歐

這個月，我和年輕人們

「喂，歐佬！起床了！」

甦子一下被揭起，白光管的光線異常刺眼，不過相比催淚煙和胡椒噴霧算很溫和了。

「怎麼了……昨天才在旺角打完仗……」我毫不保留地對粗魯的清潔大嬸埋怨。這是理所當然的，我望向辦公室的掛牆鐘，才上午七點。昨天我可連續工作十六小時，凌晨四點才睡……

「有人要來『報料』，現在只有你一個記者，去招呼人吧！」

這年頭記者還有尊嚴嗎？已經要被清潔大嬸指派工作了。

「大清早報甚麼料……叫他再等一下。」

「他今早五點已經在等了！」

我抓了抓亂糟糟的一頭曲髮，從褲袋取出薄荷糖盒，拍出幾粒糖果扔進口裡，辟掉口氣。

希望是獨家猛料吧。

＊＊＊

狹小簡陋的會面室。

「你好，同學。我是歐仁傑，『深 Think News』的記者。」我向面前正襟危坐的眼鏡少年單手遞上名片後，便隨手翻開記事簿，準備隨時記錄。

「我叫林朗清……可以叫我青頭。」

「噗！」糟糕，忍不住笑了。這小鬼知道青頭是甚麼意思嗎？

「一個傻瓜般的別名，比較適合搞氣氛。」青頭小鬼一臉冷靜。雖然平凡的樣子配上圓框眼鏡有點蠢……但看來是一種「包裝」吧？

也許能期待一下。

「那……青頭同學，有甚麼猛料要報給我們？」

「我的好朋友失蹤了……」

「失蹤該去警署報案啊。」

「你懂的。」

我當然知道。早幾天元朗西鐵站有白衣人無差別襲擊市民，警察視若無睹，現在全港還鬧哄哄，該怎麼相信警察？但我循例要告訴你正規做法啊。

「怎麼不找私家偵探？」

「我付不起錢。」

小鬼，你當記者是甚麼？

「那你朋友失蹤有新聞價值嗎？他是黃之鋒還是周庭？如果他示威，被警察抓了然後失蹤，我應該會感興趣。」

說得有點過分，但我喜歡直接。

「不。」青頭托了托眼鏡，似準備回憶起甚麼慘痛的往事。「他……因為一宗冤案，想對我和同學們報仇，但失敗後便消失了。」

我呆住了。

冤案、報仇、失蹤。電影劇情嗎？

不過現實比故事更離奇，我可不會馬上就懷疑。

青頭似看出我的疑惑，從背包中取出一個A4文件夾，雙手奉上遞給我。

「這是我另一個朋友當年自殺的新聞……還有我們的相片……請先聽我說。」

有點太出乎意料，都勾起我的好奇心了。

我取出文件夾中的新聞複印本，是兩年前一個叫樂小雁的女生墮樓自殺，報導中有樂小雁生前的獨照。文件夾中還有一疊相片，第一張是樂小雁和另一個男生的合照。這男生看來就是個乖乖牌，應該很會唸書的那種……等等，這不就是我上個月拜祭時，借我打火機的小鬼嗎？

好了，先把照片擱著，儘管聽聽是甚麼故事。

然後，青頭告訴我關於他們的一切。

三名陷入三角戀的摯友，高逸峰、歐陽芊、樂小雁。

樂小雁兩年前因為捲入校園欺凌事件而自殺，高逸峰想為她報仇，大概因為青頭和歐陽芊沒為樂小雁挺身而出，所以都被視為目標之一。

但在暑期聚餐那天，高逸峰的報仇計劃似乎出了岔子，然後就失蹤了。

來去脈全部知道了，看似是挺有意思的事件，不過⋯⋯

「你知道你都是復仇對象？」我雙眼沒從青頭的臉上移開，右手則繼續寫著他說的事情重點。這算是我磨練多年的工作絕技，不過字會寫得很醜就是了。

「小雁死後，他不太理會我和芊哥⋯⋯但某天他突然跟我們像往常一樣吃飯聊天。我本來以為他放下了⋯⋯但以前他是個生活很有規律、習慣很好猜的人，這兩年卻一反常態，神秘兮兮準備甚麼⋯⋯經常留在學校不願走，有時又去鴨寮街閒逛，卻跟我說窩在家沒出門，明顯有很多事瞞著我⋯⋯我就覺得他可能當我和芊哥是敵人了。其他人也許不會察覺，但我認識他十年，怎會看不出來？」

「你知道他想向你們報仇，但你不阻止他，反而默默看著⋯⋯是嗎？」

青頭吞了吞口水，似準備道出絕不能揭示的重大秘密。

「因為我是最該死的，我沒面目見小雁……她自殺前還傳了電郵給我，只寫了一句標題『請好好照顧阿H三』，這令我更內疚！她還相信著我！她和阿H三不可以原諒我的！但……我就是個膽小的混蛋！明明在等阿H三向我報仇，又害怕這一天會來臨……所以這兩年我從來不提小雁的事，回憶、承諾甚麼的，我假裝全部不記得……很矛盾吧？其實我一直不知道該怎麼辦……」

小鬼啊，不用苦惱。覺得一定要做但故意不做、明知做錯了事又不願負責。這種程度的矛盾，在大人的世界是家常便飯。

不過他正好說到我感興趣的地方。

「為甚麼這般自責？」我同時用眼神問著他。我的猜測應該沒錯。

「小雁會被欺凌……是因為你嗎？」

「連我的雙眼都能感受到他的顫慄與掙扎。

「那天……小雁書包裡的漫畫……是我的。」

恍如卡在水管的淤塞物被挖走，再也堵不住了。

「那是我在網上買的二手貨……賣家堅持要大清早交收，我只能帶著上學……但……我前一日間小雁借了一疊功課抄，我打算還功課時小雁剛巧不在位子，我竟然不小心將小雁的功課和那漫畫一併塞到她書包裡……」青頭緊緊捏住自己的手臂，嘗試制止住發顫。

「我⋯⋯我才是那個變態的變童癖⋯⋯」

能撐到這一刻，還真的不容易啊。

「我都想保護小雁⋯⋯但如果講出了真相，我的人生就完了⋯⋯而且⋯⋯那時候⋯⋯我很該死的在想⋯⋯小雁的書包不是還搜到安全套嗎？那個不是我的，就算我承認了，小雁還是會被欺凌吧⋯⋯那⋯⋯那不如⋯⋯我就住口吧⋯⋯」豆大的眼淚，不斷滴在那厚重的眼鏡上。「對不起⋯⋯小雁⋯⋯對不起⋯⋯」

痛聲嚎哭，沒法再出聲了。

罪犯、人渣、變態我見得多。但這種淚水，不是渣滓們能隨便擠出來的。

沒想到能認識一個變童癖少年，搞不好之後又有獨家題材了。不過前提是⋯⋯這小鬼沒說謊，和他沒對現實的小孩下手吧。

還有——我倒挺在意的，他剛才說的安全套。

他口中的溫馴女生樂小雁，會是個隨身帶套子上學的婊子嗎？

所以說⋯⋯要麼她是個不得了的傢伙，把所有人騙得團團轉，要麼是有其他人放套子進去。

默然想著，青頭都哭得差不多了。

都是男的，我就直接點吧，我不喜歡轉彎抹角。

「你的確是個混蛋⋯⋯不過願意在記者面前坦白認錯，你比很多人都了不起。」

就像那一年，明明抓不到縱火犯，於是硬說成自然意外，沒有犯人，死不認錯……這

小鬼比那群人好得多。

呼，我怎麼了，又想起那件事啊。

這麼下去……我不會丟著這小鬼不理的。

青頭總算止住眼淚，用力吸回鼻水，總算可以正常交談了。

「所以……我已經害死了小雁……我不想連阿Hill都……」青頭一臉懇切直視著我。「求

求你幫我……你肯的話，你想怎麼用我的事來報導都可以……」

果然是個有趣的小鬼，都知道記者在打甚麼算盤。

好吧，認輸了。

「你最後一次見他，就是暑期聚餐？」

「嗯……」青頭大力點頭。「當時大家看了芊哥的MV都覺得好奇怪，但阿Hill只顧著傳

Whatsapp，之後他沒怎吃東西便離開了……直到現在，他都沒出現過，電話、Whatsapp

全部沒回覆……問他的媽媽，她以為阿Hill去了學校的外國交流團，但根本就沒這些活

動……我記得阿Hill說過，他媽媽情緒波動比較大，我怕她會出事，所以沒跟她說阿Hill

失蹤了……」

「那暑期聚餐的時候，你有看到他跟誰傳Whatsapp嗎？」

「是一串電話號碼而已，就是沒儲存在電話簿的人吧……當時我都有點搞不著頭腦，沒怎麼在意……現在想起來，也許跟阿Hi三失蹤有關吧……」

「你記得那電話號碼嗎？」

「對不起，只瞄了一眼，不可能記得的……」

「那你有沒有頭緒，阿Hi三可能會去哪兒？」

「他常去的地方不多，但都找不到……我回學校問過校工成叔，好似有見過他，但不肯定……」

「有問過朋友嗎？例如這個……歐陽芊？」

「我們最近都沒見面，連她都似在避開我……不過她有回覆我Whatsapp就是了……」

好，只有一個線索，學校，難查得要死。搞不好一來就要出撒手鐧，我可不想隨便用啊。

「我可以用私人時間幫你，不過別抱太大期望。」沒辦法，這陣子「反送中」示威才是最重要的新聞，這小小網媒可不容許我任性去跑不可靠的獨家。「最後我還得確認一下，你如何證明你沒說謊？剛才你說的事件和這些照片，不是你捏造的電影故事？」

青頭看來十分為難，苦惱著如何回應。

趁這空檔，我隨手翻了翻他放在文件夾內的那疊照片，逐張察看。

148

「如果我說謊的話……你把我從天台扔出去吧。」

我沉思著。

「我真的沒說謊啊?」青頭不安的聲音傳來我的耳中,但我的視線還是專注在照片中。

「行了,我都不想扔你出去……盡量吧。」隨口回應後,還在努力苦思著。

照片中這個束馬尾的運動型美少女……聽剛才青頭的形容,就是歐陽芊、芊哥吧?

我好似見過她。

在哪兒呢?想不起來。

＊＊＊

學校大門外。

暑假期間,光站在外頭都感受到學校內的冷清。

難得的一天休假,我都想好好睡一覺……不過既然答應了幫忙,沒辦法。

「歐先生……」

「叫我歐佬可以了。」

「真的沒其他辦法嗎?」

「想找回你的朋友就忍耐一下。」

頭。

青頭似乎有點後悔帶我到學校。

別怪我啊，相比「撒手鐧」，這算很普通了。

「走吧。」我說了一聲，便帶青頭步入學校。腳才踏進去，看門的校工便抬頭望向青

好，深呼吸——

「嗨。」成叔很快便轉望向我。「這位是⋯⋯」

「嗨，成叔⋯⋯」青頭尷尬地向他招呼。

「先生，你冷靜點！」

放聲大吼，我要整間學校的人都聽到！

「我要見校長和訓導主任！」

「我偏要大聲！你們不想別人知道吧！」

「有事慢慢說，你輕聲點⋯⋯」

「冷靜甚麼？這學校的學生啊！竟敢欺負我的妹妹！」

這學校附近就是屋邨，再大吵一下應該會引來街坊「八卦」了。

不過總算有人比街坊來得快。有兩個人從校內匆匆趕來，一個是穿恤衫西褲的「地中

海」男人，另一個女人非常瘦削，長得還可以，化著濃妝，一身名牌套裝，看來比男人年

輕得多……大概跟我差不多，三十多歲吧。

「甚麼事？」「地中海」男人急聲問。

「黃Sir、Miss Yuen……」青頭完全不敢抬頭，勉強地吐出這兩個老師的名字。

「好呀！老師快給我教訓這小鬼！我妹妹差點被他非禮！」

黃Sir一怔，看來很意外，Miss Yuen倒是一臉陰晴不定……

「我沒有啊！那天她在公園跌倒，我剛巧路過，一場鄰居，就上前扶她一把而已……」

青頭也裝得有模有樣。

「但她這兩星期都關在家不見人！一定是心靈受創！她一提起你還哭啊！」我的戲也不差。

「一定是有甚麼誤會！那天阿Hill都在，他可以做證！我真的沒有非禮你妹妹！」

「甚麼阿Hill，你老是找不到他，搞不好根本沒這個人！」

「黃Sir、Miss Yuen！求求你們，幫我找高逸峰！我不想被冤枉是非禮小女生的變態……」

「沒問題！我馬上去找！早幾天我還見到他回學校找余光佑……」

「等等，黃Sir。」Miss Yuen突然打斷黃Sir的說話，然後上下打量著我，眼神充滿疑惑。她聲音雖是好聽，但此刻只令我覺得毛骨悚然。「先生，我是林朗清和高逸峰的班主任袁凱琳。怎麼稱呼？」

「我姓歐。」

「剛才聽到，你是林朗清的鄰居？星期六的早上，這麼空閒來學校投訴學生？」

「本來要上班，但給我在路上抓到這小鬼，當然馬上抓過來……」

「做甚麼工作？私家偵探還是記者？我男朋友就是電視台記者。」

糟糕，失算了。

我還在想著怎麼應對時，Miss Yuen 已伸手一抓，取去我胸前的衣鈕。

正確點說，是衣鈕形狀的偷拍鏡頭。

幸好，我這人沒甚麼長處，唯獨跑步不會輸給任何人。

Miss Yuen 這才取去鏡頭，另一手便掏出手機打算拍下我的樣子，但我已快速轉身拔足逃掉。

我隱約感到青頭跟在我身後跑，還喊著甚麼沒意義的「喂！」「等等！」

別吵了，我雙腳飛奔著，腦袋都沒有停下啊。

校內可能會有線索，以防萬一才戴上偷拍鏡頭作記錄，反而變成弱點……沒想到會碰到行家的女朋友，真不走運。

不過還是有一點小收穫。

謝啦，地中海黃 Sir。

＊＊＊

逃離學校後，我叫青頭隨便帶我吃點東西。他不假思索帶我去一間茶餐廳。

「對不起……是我太笨，所以被 Miss Yuen 看穿嗎？」青頭面前是一碟豆腐火腩飯，但明顯胃口很差，幾乎沒吃過似的……相比之下我倒成餓鬼了，這西炒飯已吃了一半。

「沒關係，做我這一行，總有意外。」我口和手都沒有停著。對記者來說，時間太寶貴了，不能在吃飯時浪費掉。我繼續問：「那個……余光佑是誰？」

「我們學級的運動健將，一直都是籃球校隊隊長，長得又高又壯，很受歡迎的。不過我和阿Hi三都跟他不熟……」

「高逸峰也和他不熟嗎？」

「嗯，從來沒見過他們聊天……芋哥反而會多知道他一點……」

「歐陽芊跟他是朋友嗎？」

「不……他追求過芋哥，不過被拒絕了。他看來倒很豁達爽朗，沒怎麼介意，之後間中都會跟芋哥寒暄……」

嗯……資訊不多，不過余光佑應該是我討厭的類型。

「看來歐陽芊挺受歡迎啊……」

「這是當然的吧！妹妹雖然粗粗魯魯的，但長得可愛嘛！」一旁的侍應無緣無故搭嘴加入話題。我記得剛入店時，他是板著臉的……怎麼一說話就精神了？

「妹妹？」我用疑惑的眼神望向青頭。

「我們經常來這茶餐廳吃飯，這兒的老闆和侍應們都叫芊哥做『妹妹』。」

「你跟妹妹很熟？」

「『靚溜』的小妹妹當然會多關照，前陣子我們還請她吃飯，不過近來沒見過她了⋯⋯」

「為甚麼請她吃飯？」

「支持學生嘛！五大訴求，缺一不可！」

噢，原來這兒是支持反送中運動的「黃店」──

咦，等等？

「歐佬？」青頭見我沒回應，叫了我一下。

「我要回去睡覺了。」

「甚麼？」青頭難以置信地看著我。

「要睡個飽才行。明天見吧，我駕車接你。」

「你明天不是要上班嗎？」

「對啊，我要帶你一起去⋯⋯找歐陽芊，我有事問她。」

我記起在哪兒見過她了。

明天旺角有遊行。

＊＊＊

旺角，早已擠得水洩不通。我和青頭戴好口罩和頭盔站在遊行出發點的一旁，嚴陣以待。

連日的示威遊行人數都多得不可思議，但今次獲批的遊行路線只有由晏架街遊樂場到櫻桃街公園……短短的一一〇米。

獲批遊行的地方容納不下太多人、太多人引致混亂、因為混亂所以驅散……長此下去，示威者只會來愈憎恨警察，武力升級是必然的結果。

希望歐陽芊芊別做傻事就好。

「你知道芊哥在哪兒嗎？」青頭緊張問道。

「不知道。但七月二十七日那天，我記得在元朗的示威見過她……她是『前線絲』。」

那天，示威者參與了獲發「反對通知書」的元朗遊行，抗議七月二十一日的元朗西鐵站襲擊事件。黃昏時催淚彈已經滿天飛。我在現場採訪，見到有催淚彈射上了附近的舊樓簷篷，便打算上去拍些催淚煙湧入室內的照片，但反而被住客趕走。離開時，我見到後巷有一個戴上全副裝備的女示威者，將自己的防毒面具讓給另一個連外科口罩都沒有的男生，那女示威者很快便用面巾包著口鼻，但我隱約見到她的臉……

現在回想起來，是歐陽芊沒錯。

如無意外，今天她都會在場吧。

「這兒人很多……你打算怎麼找芊哥？」

「等晚一點，就會剩下前線的『巴打絲打』，到時會比較易找。」

「但全部都蒙著臉……太難了吧？」

「只是困難而已，不是完全沒可能。你都去她家間過了吧？她一直沒回過家，不到這兒找的話，你能想到其他地方嗎？」

青頭明顯不懂回答。

所以盡力吧。搏一搏，單車變摩托。

但首先要保住青頭。

「拿著。」我將手中的證件塞到青頭手上。「你的實習記者證。」

「真的嗎？」

「假的，我昨晚自己造。」

「甚麼！」青頭嚇得大叫。這小鬼就是大驚小怪。

「萬一被警察截到就拿出來。不過別期望太高，只是比甚麼都沒有好一點點。到時再高聲呼救，我會來幫你，千萬別被帶到警署。」

青頭呆然望著手中的記者證，明顯有點受寵若驚。

「謝謝。」

「男人老狗，不用這麼誇張吧。」

「我沒想到你會幫我到這地步。」

一點個人原則而已。答應了就要做，要做就要做到底。

「好了，遊行開始了。」我將我的手機交給青頭。「幫我拍直播影片，公司用的。」

「直播？」

「當然，你是實習記者嘛。拍得不好我扭斷你的頭。」

* * *

一如所料，遊行開始不久，人潮仍持續湧入，不少人更向著油麻地走去。相信今次的遊行會發展成多區混戰……要找到歐陽芊就更困難了。我還有自己的工作要兼顧啊，這小網媒人手有限，還得跟同事們隨時聯絡，分工往不同地方採訪。

盡早知道歐陽芊會去哪一區，我就可以預先跟同事們協調，減少麻煩……不過警察應該到晚上才會清場吧？趁著未兵荒馬亂，多計劃一下。

她會去哪一邊？留在旺角？向太子或九龍城推進？如果往油麻地走，就是尖沙咀或者紅隧……

我從青頭手上取回手機，隨口說了句「手機沒電」便關掉直播。

「太子、旺角、九龍城、尖沙咀和紅磡，歐陽芊比較熟哪一區？」青頭未及反應之際，

我便問他。

「呃……我不知道……」

沒關係，意料之內。唯有做點高風險的事，再賭點運氣。

「你會用單鏡反光相機嗎？」

「會啊，曾經借用過學校攝影學會的……」

「那你用我這部拍吧。」我脫下掛在頸上的單鏡反光相機，小心翼翼地交給青頭。「走前一點，近距離拍。不過小心啊，弄壞了，我殺了你。」

「啊，知道！」這小鬼完全沒懷疑我，慎重地掛好相機，擠前一點拍著遊行的人群。

好，我將手機轉到拍照模式，不斷拍著遊行現場的照片……然後揀選一部分，傳到示威者傳訊用的 Telegram 群組。

對不起了，青頭。祝你好運。

＊＊＊

我選擇留在旺角。但直到晚上，還是找不到歐陽芊……一邊工作一邊找一個蒙面人，的確很吃力。

之後警察開始武力清場，我帶青頭跟隨一批示威者們轉至九龍城，再直入黃大仙警署

外，沿途我繼續拍照和上傳照片到 Telegram 群組。這兒警察比較少，霸佔馬路的示威者還會讓路給私家車駛過……風險應該比較低，青頭要逃跑也比較容易。

不過青頭真的令人擔心。看他腳步浮浮、彎腰駝背……如果脫下口罩，大概可以改名叫青臉了。

「你還好嗎？」

「我可以的……」青頭說得有神無氣，眼神卻很好……光看眼睛的話，跟一個睡飽吃足的人沒分別。「如果這是攝影師的日常，就當鍛煉吧……」

「你想當攝影師？」

「嗯……因為約好的啊……雖然我成績不好，但當攝影師不一定要讀傳理系吧？」

「你這麼說，我不就要當主播了嗎？」

清脆的嗓音傳來，青頭整個人被注入能量，剛才的疲態一掃而空。我們循聲一望，是一個全副裝備的黑衣女示威者，只露出像戴了美瞳的雙眸，很漂亮。

「芊哥！終於找到你了！」

「噓！輕聲點！」「哇！」

歐陽芊一手拍往青頭的肩膀，青頭禁不住慘叫一聲……應該很痛吧。

「你怎麼來了？這兒不是你這種弱雞來的地方！還不斷被人拍照放到 Telegram，萬一群內有鬼怎辦？」

「你在照片中認到我？」青頭急急摸著自己頭上的裝備，擔心哪些地方保護不足。

「一般人未必認到，但這圓框眼鏡和蠢眼，除了你還有誰？幸好我間中還會看一下 Telegram，才知道你來這兒犯蠢⋯⋯」

真幸運，跟我想的一樣。不枉我拍的每一張照片，都有意無意地讓青頭入鏡。認識他的人很大機會認得到。既然沒法找到她，就讓她來找我們好了。

計劃成功，也該替青頭解圍。

「不要怪他，那些照片是我放上 Telegram 的。」

青頭有點意想不到，看來真的全不知情。歐陽芊上下打量著我，眼神明顯滿滿的不信任。

「你誰啊？」果然，粗粗魯魯的，可惜了這漂亮的眼睛。

「歐仁傑，『深 Think News』的記者，叫我歐佬。」我循例掏出名片交給歐陽芊。「青頭想找出失蹤的高逸峰，我們覺得你可能知道點線索，想問你一下。」

歐陽芊一頓，可惜蒙著臉，看不清楚她在驚訝還是想得出神。

「他失蹤了？」

「你不知道嗎？完全沒找過他嗎？阿 H三 失蹤大半個月了！」青頭衝口而出問。

「給他看了這麼丟臉的東西⋯⋯不敢找他。」

「甚麼東西？」青頭想了想。「那 MV 嗎？我覺得拍攝和跳唱都很好⋯⋯」

「再說我將你撕開兩邊。」明顯做不到，但眼神是認真的。

「總之高逸峰就是失蹤了。你們是好朋友吧？我們很想你幫忙⋯⋯」

我話音一落，示威者便開始四散了。

有示威者拆掉黃大仙警署外的閉路電視，隨即逃跑。幸好剛剛說話時 snapshot 拍到照片，可以交差了。

然後我們也不敢怠慢，匆匆逃去，但不忘剛才的話題。

「想我怎麼幫忙？」歐陽芊果然還是擔心的。那我就不客氣了。

「我們只知道他失蹤的這段日子，曾經回學校找過余光佑，你有接觸過他嗎？」

「余光佑我沒見過，不過他有傳些三 Whatsapp 給我就是了⋯⋯」

「甚麼 Whatsapp？」

「說示威好危險，叫我不要去，不想我受傷甚麼的⋯⋯接著我就 block 了他。」

「那麼⋯⋯暑期聚餐時播的 MV 片，是誰幫你拍的？誰會有這個影片？」

「從沒見過他們聊過天。」

「高逸峰跟余光佑熟稔嗎？」

歐陽芊倏然陷入沉默。

「跑快點，警察要追來了。」

還好，有隱情的味道。

一定要緊抓不放。

* * *

我、青頭和歐陽芊順利離開黃大仙，回到屯門。身為大人，我得確保他們安全，送他們回家。我借了衣服給青頭換，歐陽芊倒是早有準備，二人很快便由蒙面人變回普通不過的中學生。

不，歐陽芊不算普通了。勻稱漂亮、小麥色皮膚的運動型女生，真人比照片更好看……

跟你倒有一點似，Connie。不過當然比不上你。

我們走在屯門西鐵站附近的街頭。雖然附近有警署，但現在我們這副日常裝束，就算碰到警察都不會惹人懷疑……希望吧。

「芊哥真的不回家嗎？」

「老爸老媽都是『藍絲』，不准我回去。」歐陽芊沒望看我們，仍低頭傳著短訊。

「你現在住哪兒？」

「有人收留我……在那邊。」歐陽芊指著遠處的一棟工廠大廈。

「女生住這種地方……也太危險了吧。你跟誰住啊?」

「沒事的……」歐陽芊這才說著,就出事了。

前方有兩個警察。一胖一瘦。

瘦的與我目光相接。那是異常淩厲、毫無憐憫的眼神,彷彿能將我想的一切看穿。

「先生、小朋友們,身分證。」

只是身分證倒沒所謂……萬一要搜身就麻煩了。我們合作地掏出身分證交給兩個警察。

「這麼晚了,怎麼還在街上逛?」胖警察的視線沒那麼銳利,但還是稱不上友善。

「我們啊……」

正當我打算蒙混過去,歐陽芊卻皺著眉頭,細看著瘦警察的臉。「等等,我記得你

是……」

「咦?這不是芊哥嗎?」

中性的聲音從一旁傳來,是一名梳及肩微曲髮、穿型格鬆身牛仔外套的美麗女性……

大概三十歲左右吧。

「伯母……不,Sammi。」歐陽芊禮貌地向時髦女士打招呼。青頭也同聲和應著向她點頭。

女士向我們笑笑,便轉向瘦警察柔聲道:「你怎麼了,忘了她是小雁的同學嗎?行山時見過的呀……」

「咦？原來是認識的嗎？」胖警察一個變臉，表情柔和多了。

「對，何Sir，不是甚麼可疑的人。」女士微笑回道。

這……我可有點搞不清狀況了。

「公事公辦罷了。」瘦警察如冰冷的機械人般吐出話句，雙手還在抄著我們的身分證。

「對不起喔，這陣子社會氣氛很僵，我老公也太緊張，連女兒的同學都認不得……你應該是林朗清吧？」

「對，伯母你好……」

「叫我Sammi吧，小雁以前常常提起你的，給我看過照片。另外這位先生是……」

竟然碰上了樂小雁的父母。沒想到父親是警察，更沒想到母親這麼年輕。父親不算很老，但配這個老婆，是兄妹戀吧。

「我叫歐仁傑，網媒記者。我接了學校邀請，今天帶他們做校園採訪實習。」

「聽到了沒？」Sammi轉向瘦警察，就是樂Sir，柔聲勸說。「別懷疑人家了……」

何Sir不敢出聲，望向樂Sir等待指示。看樣子是跟班吧？在樂Sir面前抬不起頭的那種。

樂Sir似沒聽到，但抄完身分證的資料後，便將證件交還我們。

「快點回家。」樂Sir的語調依舊冰冷，頭也不回離去。

「再見，阿嫂。」何Sir恭敬地向Sammi道別後，匆匆跟上樂Sir的步伐。

我們目送樂Sir的背影後，暫且鬆一口氣……

「下次小心了，警察抓示威者可兇啊。」

「你怎麼知道？」青頭衝口一句，害我和歐陽芊想蒙混過去都不行了。不過我能理解青頭的心情，Sammi是怎麼看出來的？

「我是你們學校的校友，經常回學校幫忙，多少還知道學校有沒有跟網媒搞校園實習吧。」

「回學校幫忙？」這可勾起我的好奇心了。

「嗯嗯，做點宣傳、設計、網絡支援之類的工作。雖然收費超便宜，不過這年頭當『slash族』，甚麼都要懂、甚麼都要接喔。我也是剛剛跟客戶開完會才經過這兒而已……」

「這個……Sammi。」歐陽芊突然打斷對話，一臉嚴肅。

「嗯？」

「小雁因為這學校而自殺……你還一直在幫它嗎？就為了那一點點錢？」

Sammi一頓，彷彿在按捺著甚麼情緒……

然而，她卻微微一笑，更上前輕抱著歐陽芊。

「多謝你還關心小雁。」Sammi比歐陽芊矮大半個頭，臉都埋在歐陽芊肩上，看不到表情，但聲音倒是真誠。「我信小雁會明白我的。」

「我……」歐陽芊有點不懂反應，但Sammi已放開她，笑容甚是溫婉。

「我走了，快回家。」

Sammi 離去了。

「芊哥，我一直以為你在生小雁的氣，但你還是很關心她吧……」青頭撐著疲倦，對歐陽芊感言。

「不……只是覺得有其母必有其女而已。」

歐陽芊表情還是很認真，看來沒説謊。當年她跟樂小雁還是有點芥蒂吧。

好，該走了，不過……

「歐陽芊，先看看手機，剛才一直聽到它在震動。」

歐陽芊聞言驚覺，取出手機細看。我隱約見到一大堆 Whatsapp 訊息。

「唉，糟了，她下來找我……」歐陽芊一嘆，我正想問發生甚麼事，眼前出現的人便解答我的疑問。

一個戴口罩的女生迎面走來，急急走向歐陽芊。

「明明説到屯門了，怎麼還不上來！」女生的語氣很擔心。雖然戴了口罩，但看來是個大美女……而且很眼熟。

「剛剛碰到熟人，留下來聊了幾句而已……」

「我多怕你被警察抓到！」

「沒事，你不用下來找我啊……」

「再晚一點工廠大廈就要關閘了，反正我要跟看更說一聲，倒不如出來找你……」

女生說著，也注意到我和青頭了。

但她的身子好似微微一縮，似乎有點害怕……

「這兩位都要來店裡避一避嗎？」連聲量都弱了不少。

「不，他是我朋友，會自己回家。」歐陽芊只為青頭做了說明，我唯有自我介紹了。

「我是『深 Think News』的記者，剛才採訪時跟他們一起避警察，現在順路送他們回家。」我循例遞上名片。

女生點點頭，默不作聲地接過名片，細看上面的每一顆字。「深 Think News」雖然規模極小，但好歹是「深黃」網媒，支持「反送中」運動的人，應該能信任我的。

「謝謝。我在這兒開了一間女僕 cafe，會收留一些無家可歸的『手足』，所以就……讓芊哥暫住下來……」聽起來是信任我，但女生聲量還是很小，目光游離，不斷避開我和青頭的視線……

「好了，你也太怕生了，跟網上完全兩個樣子……」歐陽芊好像忍不住，踏前一步跟我們解說：「其實她算是名人，應該不用介紹的……」

女生聽罷，決定脫下口罩……

喔，原來是她。

一看到她的左臉就記起了。媲美日本女星的美貌，但由嘴角延伸到耳朵下的刀傷疤痕，很好認。

「我……我是何戀瑩，你們好。」

「就是實況主『美樹原憐奈』。」

她算是其中一個最支持學生的網絡紅人了。原來還讓出店舖收留示威學生……歐陽芋

住在這兒，應該安全吧。

「既然有名人照顧，那歐陽芋拜託你了。」我禮貌地向憐奈道謝後，便轉向早已累透的青頭。

「我明天下午才上班。我約你……十點吧，找你查一點東西。」

「好吧。」青頭雖然累得無法擠出任何表情，但從眼神可以看到，他很樂意去查。

「去哪兒找你會合？」歐陽芋的一句說話，倒令我有點意外。

「我還以為你不想跟我們行動。」

「他失蹤了，我總要幫忙的。」

青頭果然沒騙我。三角戀。

高逸峰，你這小鬼真討厭。

＊＊＊

翌日，學校附近的輕鐵站。我和歐陽芋在等著青頭……這小鬼睡過頭了？昨天真有這麼累嗎？

氣氛怪尷尬的。雖然有很多問題想問歐陽芊，但相信她不會答我。反正昨天要兼顧的事太多，難免影響工作效率，一大清早就收到採訪主任的一堆問責訊息⋯⋯先在Whatsapp蒙混一下好了。

「為甚麼要幫青頭？這段日子，記者應該很忙，很難分身的吧。」

反而是歐陽芊突然打破沉默。也對，其實我挺可疑的。

「青頭哭得一把眼淚一把鼻涕的，看他可憐就幫他一把⋯⋯」

「可憐的人這麼多，你做記者，每一個都要幫嗎？」

只是看來粗魯，原來很細心嘛，有趣。

「要我回答也可以⋯⋯但我說了後，今天我問你的問題，你全部要老實答我。」

「除了三圍和體重之外，其他都可以答你。」

「噗！」

「笑甚麼？」

「沒有⋯⋯就覺得你有點似而已。」

「似誰？」

「我未婚妻。」

「再性騷擾我踹死你啊。」

「冷靜點⋯⋯我幫青頭，就是因為我未婚妻⋯⋯她十年前死了。」

歐陽芊一頓，明顯預料不到話題會這般發展。

「對不起……」

「沒關係。」我取出糖盒，啪了一粒薄荷糖進口裡。「除了會介意三圍和體重之外，她倒是個純種的女漢子了……不過得罪一句，她當然比你漂亮多了。」

「如果她是純種的話，我跟她一點都不像。」歐陽芊似話中帶語，但不打算深究下去。

「那十年前她為甚麼會……」

「被燒死的，在『小書坊補習社』的大火裡……」

雖然這麼多年，但每次回想起來都不免激動……我得冷靜點才能說下去。

「那是托兒補習社，包補習、午餐、接放學的那種，我姨甥就是在那兒補習。那天Connie……就是我未婚妻，去幫我接姨甥回家，豈料補習社發生大火，很多人死傷……其中一個死者就是Connie。之後，消防員說起火原因是後門放著的油被燒著，還有街坊說事發前目擊到一個男人在補習社後淋著甚麼。但之後警察一直抓不到縱火犯，最後更說調查後找到新證據，確定是原本就放在後門的油被煙蒂點燃，是意外……

我仍努力保持平靜……但願這薄荷糖盒不會被我握至變形。

「這不可能吧？如果是這種明顯的意外，老早就能查出來了……但警察為了掩飾自己的無能、不想承認抓不到犯人，索性將縱火案歪說成意外。這十年我用盡方法和錢，還是沒辦法翻案……所以，當我見到青頭犯了足以身敗名裂的大錯，還敢向我老實承認，我就想

幫他了⋯⋯」

總算說完。

我望向歐陽芊，卻發現她臉色青白，似聽到恐怖故事⋯⋯

「你沒事嗎？」

「沒事，生理痛。」

也許不是追問的好時機。不過這反應⋯⋯

惟細想之際，歐陽芊便拍了拍臉頰，強振精神望向我。

「好了，我沒事，你有甚麼想問我？」

「你不如先休息一下⋯⋯」

「別囉嗦，快點問。」

看來是個愛逞強的傢伙。好吧，我不客氣了。

「那個MV，誰幫你拍的？」

大概早就猜到我想問甚麼，歐陽芊看來不像昨日糾結。

「樂小雁。兩年前，她提議幫我拍這個MV給他看⋯⋯要令他意想不到、眼前一亮。」

歐陽芊的聲量愈說愈輕，小麥色的臉上漸漸泛著紅暈。

「『他』是指高逸峰嗎？MV拍好之後一直沒給他看嗎？」

「太丟人⋯⋯我叫過小雁不能給任何人看。不過不知道她有沒有私下傳給別人⋯⋯」

「有可能會傳給誰？」

歐陽芊想了想，搖搖頭。

「我不知道，我太不了解樂小雁。」

嗯……本來是好朋友，但因為三角戀而猜忌嗎？

不過有人能取得樂小雁兩年前拍的影片，在今年再帶到暑期聚餐的酒店會場播放……

這還真奇怪啊。

播放這MV的人，就是當時傳短訊給高逸峰的人嗎？

高逸峰失蹤，是因為接觸了這個人？

高逸峰為甚麼會到學校找完全不熟稔的余光佑？

如果高逸峰沒到平日常去的地方，那他去了哪兒？

得好好調查一下。不過現在最重要的是……青頭呢？遲到太久了吧。

而——

「芊哥！歐佬！」青頭總算來了，雙眼掛著大大的黑眼圈，在遠處朗聲叫著我們，飛奔

「宰了你啊！甚麼『芊哥勾佬』？」

「不！對不起……啊，等等，先聽我說！有大發現！」青頭閃避著歐陽芊的拳頭，向我

們展示了手機畫面。「我找到余光佑！」

172

歐陽芊停下動作，和我一同望向青頭的手機。

「我昨晚回家時經過這些舊樓，竟然給我見到余光佑摟著這個人上了時鐘酒店！嚇死我了！我還以為我看錯，但又覺得太震撼，所以在樓下等到天亮，終於見到他倆出來，真的沒錯！他們還去了吃早餐，照片我全部拍下了！」

其實我沒怎麼聽到青頭的解說……因為光是手機中的照片已經很夠用了。

這二人半夜步入有時鐘酒店的舊樓，翌日早上才一起離開，分開前還情不自禁抱了一下……這個能當新聞題材啊。

「青頭，本來你遲到，要罰你請吃晚飯，現在將功補過，請下午茶可以了。」歐陽芊也意識到這些照片非常有用，不得不稱讚青頭。

「太好了……啥？甚麼？」

「有這個就好……再配上今天能到手的線索，也許馬上就找到高逸峰了。」我精神大振，揚手向二人示意起行。「走吧。」

「去哪兒？」

「去用……我最不想用的撒手鐧。」

* * *

我讓青頭和歐陽芊帶我走了一遍高逸峰平日會到的地方。我腳不停步，雙眼則留意著路面周圍。這是高逸峰平日最常經過的街道，附近都是一些屋邨地舖⋯⋯雖然有便利店、快餐店之類的連鎖店舖，但也有獨立經營的小店，很好。

「高逸峰平日就只逛這些地方嗎？」

「嗯，他不會一個人試新店，又不會逛街『探險』，出外都一定有理由的⋯⋯」

明白了，就是個生活很有規律的乖學生。離家後都是上學、回家、幫小朋友上門補習⋯⋯吃飯都只在固定的某幾間餐廳，要買日用品都只會到固定的商店。

很好，這種行為模式固定的人雖然沒趣，但行蹤容易調查。

「這兒的店舖老闆會認得你們嗎？」

「也許吧⋯⋯」

「那你們去找個地方歇歇，我等會找你們。」

我不等他們回應，已逕自快步離去⋯⋯好，開始了。

正中下懷。

貼著過期的建制派立法會議員競選海報。

如果高逸峰離開學校回家，第一間會經過的小店地舖就是這間，「祥記五金」。店外還

我步入店內，一看到坐在收銀位的中年老闆，便大步上前，掏出前陣子漏夜趕製的「證

件』——

「警察。」然後，快速收起。

「阿Sir，甚麼事？」

「現在我正調查多宗暴動案，追查一批在逃的疑犯。請你交出這一個月店外的閉路電視片段，協助調查。」

「好！阿Sir，隨便！快點捉拿那些『曱甴』！」

討厭的撒手鐧，被識破的話還是冒警大罪……不過在憎恨示威學生的店使用這招，倒是萬試萬靈。

但我應該算做得不錯吧？我可是有委任證的。

良久。

「你好……」步進甜品店內，馬上便看到門邊那幅貼滿記事貼的「連儂牆」，全是支持學生、「反送中」的語句。

「先生，幾位？」店員一看見我便上前招呼。

「我是『深Think News』的記者，我懷疑早前有黑警帶走『手足』時經過你的店外，可

以給我這一個月店外的閉路電視片段作調查嗎？」

「沒問題！黑警死全家！」

對不起，騙了你……除非高逸峰真的被壞警察拐走吧。

不過這種立場先行，對陌生人毫不懷疑的態度真的好嗎？

也罷，反正方便我辦事。

＊＊＊

我沒去跟青頭和歐陽芊會合。我只用 Whatsapp 告訴他們，我已找到了附近十數間店舖的閉路電視片段。晚點會將片段傳給他們，讓他們幫忙看，找出高逸峰出現的時間和進出位置，嘗試重組出他失蹤時的行走路線。當確定他在何時何地走到閉路電視拍不到的地方，我便再到那些新位置重施故技，找出新線索。

好，把握時間，得在上班前趕緊見一見這個人。

我取出手機，看著青頭剛才傳給我的照片……跟余光佑去了時鐘酒店的人。

意想不到啊……余光佑，你的口味還真廣泛。不過現在雙性戀和 PTBF 都不罕見了。

地中海黃 Sir，期待你的情報。

這一天，我與仇人（一）

「沿著你設計那些曲線

原地轉又轉墮進風眼樂園」

又來了。每天總會播幾次的歌，在這密室外迴響著。

真是屈辱……三番四次被耍，現在還被抓住，關在這種鬼地方。除了四面牆之外，就只有我坐著的這張椅子，甚麼都沒有……一個跟單人劏房差不多大的狹小密室。

我雙手被索帶反綁在椅子後，腳則被強力膠帶捆在椅腳上，口被布團塞住……發聲、掙脫，全不可能。

回想暑期聚餐那天，收到「另一個樂小雁」的 Whatsapp 短訊後，我便一直被她牽著鼻子走。之後我每天都會收到她傳來的影片……就是我準備了一年多的師生黑材料。

「你的影片還真有用，大家知道是你製作的話，應該會很驚喜吧？如果想找出我，就乖乖跟我意思去做。」

我都只能順著她的意思行動。完全不知道對方底細，為免連累媽媽，我訛稱要去學校的外國交流團，在外頭租廉價賓館暫住。

她命令我每隔幾天便去找一個一兩年前中三Ａ班的同學……一次在學校找余光佑、一次在餐廳找馬海寧、一次在公園找郝輝豪、一次在商場找游思思……然後他們都會交給我一個公文袋。我問過他們是受誰指使，但他們堅稱不知道，只說被神秘人威脅，收到短訊做事……公文袋和裡面的東西都是收到指令之後，由他們自己購買或列印的。

這群人，都是我的復仇目標之一，而且是黑材料殺傷力最強的幾個。如無意外，「另一個樂小雁」利用了我準備的黑材料影片，威脅他們。

不過，公文袋裡的東西倒令我摸不著頭腦……至今我收到的公文袋，有四個。

第一個，是數篇十年前的剪報複印本，報導「小書坊補習社」發生大火，五死十三人傷。案發當日消防員認為火警起因有可疑，但數日後的報導卻說警方找到新證據，認為事件是意外起火。

第二個，是一張手抄筆記的複印本，紙上寫著類似口供的東西，有人自稱是「小書坊補習社」火災的目擊證人，聲稱看到一個男人在後門澆了一些液體，起火後匆匆逃去……不過這筆記抄得很隨便，不似正式的口供記錄。

第三個，是數張藝術感很重的黑白照。照片只拍攝到女模特兒頸項以下的部位，全身赤裸卻傷痕纍纍，滿是被籐條、木棍之類抽打過的痕跡……

第四個⋯⋯是一盒安全套。我記得很清楚，這個牌子跟當日在小雁書包搜出來的一樣，包裝完全相同。

「另一個樂小雁」為甚麼要將這些東西交給我？我以為我即將會知道的。

那天我又收到訊息，她叫我帶齊這些公文袋，去石排輕鐵站附近的「大盈豐工業大廈」五樓。但當我乘搭升降機到達五樓後不久，我便被人從後掩口、暈倒⋯⋯

然後一醒來，就在這兒了。

伏擊我的人⋯⋯就是「另一個樂小雁」吧？除了她，應該沒有人知道我會到大盈豐工業大廈⋯⋯

但現在我比較關心如何逃出去。

今天是被禁錮的第四日。幸好我生活很規律，生理時鐘很準，每天相若時間就會感到飢餓和睡意。還好禁錮的人會給我吃東西，不至過度打亂我的身體習慣，讓我大概能估算出時間。

而室外的歌，其實就是吃飯的訊號。

「沉沒湖底欣賞月圓」

歌播完了。

「咔——」門打開，一個穿鬆身長袖黑衣、頭戴全保護式防毒面具的神秘人步入，戴了黑手套的手拿著麵包和瓶裝水。外觀上沒辦法看出他的任何特徵，不過看體型，大概是女人，或者瘦削矮小的男人。

這傢伙不會跟我說話，只管將水和麵包往我嘴裡塞。草草完成後，便為我鬆縛，帶我去洗手間。不過我可沒辦法反抗，無論起身、坐下、行走，他都用利刀指著我，就算如廁時，他都守在洗手間門外直盯著我，我完全沒辦法搞小動作……

他應該是這麼想吧？我真的不斷被小覷啊……

「啊！」離開洗手間前，我腳下一滑，重重摔了一跤，手肘撞在牆邊。

神秘人猛力一手揪起我，雖仍是不發一言，但明顯用動作警告我「小心點，別打鬼主意」。

抱歉，已經在打了。我順勢抓起一小塊被我手肘撞裂的牆壁瓷磚碎片，藏在掌心。

要發現這片有裂痕的瓷磚，這幾天可花光我的眼力……我都是上一次來洗手間才發現的。

＊＊＊

再次被縛在椅子上，神秘人離開了。隨後，默默聽著……遠處傳來鐵閘關上的聲音。

好，開始行動。

我用瓷磚碎片割斷縛手的索帶，再為雙腳鬆縛。不過得小心點……神秘人有多少個？

剛才雖然關上了鐵閘，但還有人留下嗎？

我小心翼翼推開房門，探頭一望……

很暗，沒有開燈，窗子被封起來或者貼上了遮光貼吧？陽光、月光都照不進來。雖然我的雙眼早就適應黑暗，但能見度還是有限。眼前是一條短小的走廊，右轉便是盡頭的洗手間，前方有一個閉了門的房間，左轉的話……只隱約看到盡頭是出入口的玻璃門，門外是緊閉的下拉式鐵閘。果然是工廠大廈的單位。

單位內應該沒其他人，但我還是提高警覺緩緩步出……

一步、兩步、三步……

左轉的這邊……是開放式的工作間。敞大的電腦桌上放著一台iMac，但桌上只有基本的文具、充電拖板、繪圖板、鍵盤、滑鼠。桌下有抽屜，旁邊立著幾個兩米高的櫃子，另一邊則放有單人沙發、三人沙發和茶几。

我先不管這些傢具陳設，走到玻璃門處察看一下，上鎖了，是磁性鎖，內外進出都需要拍卡開鎖的構造，又或者將門上方的磁鐵鎖頭電線剪掉。我馬上到工作桌找。

然而在翻找桌面時我不慎碰到滑鼠，電腦中止了屏幕休眠，強光倏然照出，異常刺眼。

需要門卡，或者剪鉗。

我嘗試適應屏幕強光……然後，漸漸感到意外。

那是輸入密碼的登入版面。我當然不會隨便亂試，萬一是輸入多次錯誤密碼便會通知機主的設計就糟了……我在意的是，登入者的頭像。

是小雁的照片。

這單位的主人……真的是「另一個樂小雁」？為甚麼要大費周章抓我來這兒？

可惜現在無暇讓我思考，我得盡快離開這兒。

工作間找過了，我的希望便轉至那關了門的房間。

如果有人在裡面，我就完了，但可顧不得這麼多。我躡手躡腳走至那房門外，屏息靜氣，一點一點扭開門把……

「咔——」

裡頭沒有光。

推開一點，再一點……

探頭望進去……

是一張人臉。

「哇！」

嚇了一跳！但……咦？

我很快定過神來。那不是活人，只是貼在門邊牆上的一張硬照……

而且是小雁的照片。

我這麼驚呼一聲，房裡都沒有動靜，應該沒人了。我鎮住心神，推開房門，摸到門旁的燈掣……

燈亮了。那是一片意想不到的景象。

這房間，比禁錮我的那個大上一倍，但四面牆上，卻貼滿了小雁的照片……中一、中二、中三、陸運會、郊外旅行、老人院探訪義工、聖誕聯歡會……中學時期每一個時間點的小雁，幾乎都存在於這四面牆上。

太詭異了。

相比逃脫，這一刻我更想調查這個地方。

理智與情感在我腦中激烈相爭，但無論如何，搜索這房間是必須的。我踏進這房間，彷彿在無數的小雁監視下，翻找存在於這兒的秘密。房間像個儲物室，沒有床舖書桌等的日用傢具，卻放有一大個空盪盪的飾品櫃……還有一個個儲物箱，異常整齊地排放在房間的牆邊。

呃。

我走近飾品櫃一看，原來不是空的，每一格都放有……

破爛的、大大小小的白色碎布，有些還有血跡。布的斷口都似被用力撕爛造成。

而這些碎布中，有兩塊特別顯眼……因為有我學校的校徽。如果是男生校服，校徽應

縫在胸袋上，但這些校徽都直接縫在白布……

那就是，校裙。

我定晴看著校徽上方的一點血污，呼吸彷彿被強行抑止，房間的空氣頓變稀薄……

這校徽上……是我的血。

那年我在天台向小雁表白時……她湊上來，吻向我的臉，卻突然咬破了我的嘴角。

我唇邊的血，滴在她胸前的校徽上。然後，她親手為我抹嘴唇……我一輩子都記得。

此刻，不安感油然而生。

我瞄向旁邊一個又一個的儲物箱。

明知不會有怪物跳出來，但我怕，我會看見更可怕的事實。

我伸出微顫著的手，緩緩揭開最接近飾品櫃的一個箱子……

裡頭放滿一整箱的長方形透明膠片，每一塊都用小木框鑲起，約書籤般的大小……

不，該說是標本，甚至是甚麼需要慎重保管的珍藏品。每一塊膠片中都夾著一個半透

明、壓得扁平的……

用過的安全套。

「唔！」

我連步退開，一手緊緊掩口，忍住洶湧而至的反胃感！

在貼滿小雁照片的房間，找到小雁被撕爛的校裙，還有如標本般珍藏著的安全套……

去年學校曾邀請當了犯罪心理學家的校友開分享會，他說有些罪犯會收集施暴時的證據，例如被害人的衣物、照片、頭髮之類，當作戰利品般珍藏留念。

恐怖、瘋狂、絕望的想法從腦袋中迸裂而出，雙眸隨即湧出熱淚……

這……這……

可惡……可惡……

可惡啊啊啊啊！這算甚麼！

是哪個變態……竟敢對小雁……對小雁！

那天從小雁書包搜出的安全套……難道是這個人渣的？這兒可放了滿滿一箱……這種事……究竟發生了多久？

我中一認識小雁……這幾年間，她如天使般微笑著，全身上下找不到一點污損……

一身校服總是整潔如新……

原來……是因為你一直承受著這種痛苦！該不會這才是你自殺的真相？

小雁……

小雁……小雁……

小雁！

我要報仇，我更加要為你報仇！我要殺掉這個人！只能夠殺掉！一定要殺掉！

這兒還有甚麼證據？我要全部翻出來！

我已然失控，用力揭開房中所有的儲物箱，翻出裡頭的一切物品！

房間被我弄得一片凌亂，但我全都看個清楚──

大量的紙張，上面寫了如日記般的記錄……將侵犯小雁的事寫得清楚明白。

一堆相片，相片中有小雁、Sammi和世伯的合照，也有三人的獨照。而共通點是……

三人的臉上都打著交叉。

一張警隊內部文件，是一名叫何偉明的警員因毆打高級警員樂俊賢而被罰。樂俊賢的名字上亦打上了交叉。

一套鬆身黑衣、防毒面具和刀子，明顯是每天給我送飯的傢伙所用的東西。在黑衣的衣袋裡有一張電子門卡。

最後一個箱子，放了我被迷暈前帶著的斜肩袋。公文袋、錢包、手機都在裡面，不過手機已經沒電了。

還有，在這房間的角落，我找到針孔攝影機，是可以用手機app看到即時實況的型號，我在學校偷拍時都有在用。我向它舉了中指、拆掉、一腳踩碎。

一切所需都齊備，我要趕快離開這兒，為小雁報仇！

我摸出大門，用門卡開門後，使勁拉開鐵閘，不顧一切直奔落樓⋯⋯我已沒有耐性等

候升降機了！走下一層又一層的樓梯，但我完全不覺得累⋯⋯反而更起勁、更亢奮！

待我到達地下，直往大廈外衝出去後⋯⋯

「高逸峰？」

這才衝出大廈，除了夜空與街燈的光，眼前便是一名認識的人。

「Miss Yuen！」

「你怎麼了？聽說你失蹤了好久，沒事嗎？」

果然驚動了學校⋯⋯而且四天沒洗澡，又沒刮鬍子，我的樣子一定很糟糕，但我可管

不了這麼多。

「我有急事！先走了！」

「不！你這樣子怎可以給你走！」Miss Yuen 使勁拉著我。「發生甚麼事？快說！我是你

的班主任，你一定要回答我！我有責任幫你！你怎麼失蹤了？給我趕快去警署！」

果然多管閒事⋯⋯咦？

等等。

⋯⋯

也許⋯⋯去警署，正合我意？就是比預期更快揪出那傢伙。

但安全起見⋯⋯

「好，我去警署⋯⋯但之後請幫我聯絡一個人。」

拚了！

09

這一天，

我與他

芊

這一天，我與他

漆黑的儲物房，這就是我近日暫住的地方。憐奈收留的其他「手足」還沒回來，此刻房中只餘下兩部手提電腦屏幕的強光，分別映照在我和青頭的身上。

外頭間中傳來女僕cafe客人的打鬧聲音，但這無阻我和青頭專注工作。

應該入夜了吧。其實要開燈的，但我和青頭不想將目光從各自的屏幕上移開。反正已看了大半天，盡快看完就好。

歐佬這陣子不時傳來附近地舖小店的閉路電視片段，從中找出他的行走路線，便可知道他過去大半個月的去向……但歐佬說這是最後的片段了。這些片段都不是用正途方法取得的吧？詢問了這麼多店舖，無論用甚麼詭計都該被拆穿了。

目前已確定他失蹤首兩星期的行蹤。他每天都會進出一棟有廉價賓館的舊樓，應該暫住在那兒……不過他最後現身的地點，是步進了石排輕鐵站附近的大盈豐工業大廈。工廈左方的士多拍到他經過，但右方的車房卻沒看到他，工廈對面街的茶餐廳都沒拍到他的身影……之後的大半天都沒見他經過這些店外。

片段快進、一見有人就暫停、知道不是他、片段快進……不斷重覆，還是沒有他的蹤影。

難道⋯⋯進了這工廈後就一直沒出來？

幸好這工廈偏僻得可以，這幾天都沒有車子和拉旅行箱的人在這兒出入⋯⋯他至少沒

有被殺然後運走屍體吧⋯⋯

「芊哥。」青頭突然有神沒氣的叫我一聲。「雖然沒見到阿 Hill 離開大盈豐工業大廈⋯⋯

但附近店舖的影片都能看到一些熟悉的臉孔。」

「誰？」

「黃 Sir⋯⋯和憐奈。」

我一直只想找他，可沒留意其他出入的人，何況有些人還戴著帽子、口罩之類，根本

看不清樣子，不過身型都不似他就是了⋯⋯我湊近青頭的電腦一看，見青頭早已將這些人

出現的片段截圖。

黃 Sir，四日前便每天大清早步入大廈，很快便離開。

憐奈⋯⋯這幾星期幾乎隔日就會進出大廈，時間不定，要麼大清早進入，上午 11 點前

離開，又或者晚上 10 點後走入大廈，深夜 1 點離去。

奇怪⋯⋯為甚麼她會頻繁出入這兒？

傳來敲門聲。

「我可以進來嗎？」憐奈的聲音，剛好。

「嗯。」

憐奈步入儲物室，順手關了門。看她毫不掩飾臉上的傷疤，配上這一身女僕長的制服……剛才她就是以這般打扮去招呼客人，我真的服了，換是我一定做不到。

不過正是受傷失去美貌後，還勇敢地如常面對一切，才得到大家的欣賞和喜愛吧……包括我。

「我要拿桌遊給客人玩，你們繼續吧……」

「等等，憐奈，有事問你。」得把握機會，可沒時間轉彎抹角了。「你經常到大盈豐工業大廈嗎？」

「嗯。」憐奈一點頭，直認不諱。

「去那兒做甚麼？」

「我的網上直播都在那兒的 studio 做……有時還會在那兒跟合作伙伴開會、做一些網絡宣傳、推廣之類……」

「喔喔……我以為憐奈只是在做網上實況主和開女僕 cafe，原來還有開 studio……」青頭看來對憐奈的工作很好奇。

「不，那是合作伙伴的……這年實況主的工作上了軌道，愈來愈多合作的邀請，我都做不來，有幾次還跟熟人鬧翻了……所以找了 social media 的專家幫忙才應付得了……」憐奈的聲音很輕，卻十分真誠。「如果能讓更多人認識我，一起多關心學生們……我再怕生都要做。」

這大姐姐……耀眼得令我不懂怎麼回應。

「啊！客人都在等著，我先走了……」憐奈匆匆回頭……

「喂！大發現！你們看到甚麼線索？」

憐奈這才出去，一個男人伴著大嗓門逕自衝了進來。那頭亂糟糟的曲髮和鬍渣，是歐佬沒錯。但不只他，他身邊還跟著一個女生。

「游思思？你怎麼來了？」我的確意想不到，但青頭反應更大，衝口而出問著話。

「我……」「等會再解釋。快說，有甚麼線索？」歐佬很著急，不惜打斷了我們和游思思的對話。

「阿Hill應該進了大盈豐工業大廈……」

「這就好了，我終於�到黃志文……就是你們的黃Sir。」

自從那天青頭拍到黃Sir和余光佑去開房之後，歐佬便自告奮勇去揪出黃Sir逼供，只是間中傳來閉路電視片段給我們，人一直沒出現。

「該不會在大盈豐工業大廈外找到黃Sir吧？我們看他出入過這兒好幾次……」

「不。那天我在學校逮到他，但他駕車逃掉了。我記下車牌，費了一番勁才找到他，逼他坦白……不過既然他出入過那工廈，證明他沒騙我。」歐佬快手拉了一張椅子坐下，起勢跟我們說著他的發現。「他兩星期前收到神秘人的短訊，是他與余光佑偷情的偷拍照……然後四日前，神秘人便叫他到這工廈，將瓶裝水和麵包放到五樓的後樓梯。」

「難道阿Hill就被關在五樓？」青頭振奮，剛才的疲態全然不見。

「有可能，但黃Sir還告訴了我更重要的事情。他收到恐嚇短訊後有聯絡過余光佑，原來余光佑和其他同學都有被神秘人威脅。他們還接受神秘人指使，給高逸峰送了一些奇怪的東西。我用青頭拍的照片命令黃Sir，叫他幫我聯絡這些同學。很多同學都不敢跟我坦白，唯獨是她⋯⋯」

歐佬說罷，視線便轉到游思思身上。

「我的確被神秘人威脅，很害怕，不敢跟任何人提起⋯⋯但知道高逸峰可能有危險，我不能像兩年前般沉默⋯⋯」游思思說著時，取出了手機向我們展示屏幕，那是一張舊報紙相片的截圖。

「幸好我跟同學們關係不錯，我求他們將交給高逸峰的東西拍照傳給我，他們都爽快答應。其中一個是這篇十年前的新聞複印本，講小書坊補習社的大火⋯⋯」

隨後，游思思繼續向我們展示那些物品照片：寫有證人供詞的手抄筆記複印本、數張傷痕纍纍的女模特兒黑白照片，還有一盒安全套⋯⋯

「那安全套⋯⋯包裝跟當日在小雁書包搜到的一模一樣。」青頭似想起了不快的回憶，臉色都青了。不過我都不例外⋯⋯看到當年小書坊補習社的大火新聞，後背的傷疤已傳來陣陣幻痛⋯⋯

「芊哥，你還好嗎？」歐佬問我。

「……沒事。」

「你跟小書坊補習社的事件有關係嗎？」

「甚麼？」青頭不明所以問道。

「上次跟你說我未婚妻的事，已經覺得你怪怪的……現在看到這篇舊報導，你連臉色都變了。」

不愧是記者……厲害的洞察力。但正因為想起這件事，我更明白當務之急是甚麼。

他不能出事。

「……等找到他了，再跟你們說吧。」

但看著這些線索……究竟有甚麼關連啊。

我們還需要更多、更多……

突然，青頭的手機響起。

青頭一看電話來電，滿臉疑惑。

「Miss Yuen ？她只會 Whatsapp 催我交功課，從來不會打電話……」

青頭正想接聽之際，歐佬卻先下手為強，幫青頭按下接聽鍵，再轉成擴音模式，然後打個眼色，示意青頭如常對答。

「喂，Miss Yuen ？」青頭跟從歐佬吩咐，裝作一切如常。

「林朗清，你之前來學校找過高逸峰吧？我找到他了。」

意外的發展！但我強抑住心情，保持沉默。

「真的嗎？太好了！你怎麼找到他的？」青頭打從心底高興。

「剛巧我在回家路上，碰到他從工廈跑出來，看來是遇到不得了的事件⋯⋯」

「他在你身旁嗎？我想跟他聊一下⋯⋯」

「不，我有急事先走了，我帶了他到警署報案，警察正在招呼他，你不用擔心了。」

「那我去警署接他吧！」

「我想先讓他休息一下比較好⋯⋯我剛剛借了充電器給高逸峰，你們等會自己聯絡他吧。再見。」

掛線。

「總算鬆一口氣了⋯⋯」「高逸峰沒事太好了⋯⋯」

青頭看來放鬆下來，再次展露出累積了一整天的疲態。游思思在旁亦安心微笑著。

但我可不會鬆懈。

怎麼了？這滿滿的違和感⋯⋯

「該說這老師很盡責還是怕麻煩⋯⋯要走得這麼急嗎？還等走了才聯絡你⋯⋯」歐佬抓著曲髮，看來也察覺到不正常的地方。

但我在意更奇怪的事。

「他四日前走進工廈就沒再出來……而剛才Miss Yuen說，在回家路上遇到他跑出工廈……」我帶著疑惑，一指指向我們看了整天的手提電腦。「但之前的三個星期，從來沒在工廈外見過Miss Yuen吧？這條真的是她回家的路？」

歐佬、青頭和游思思同是一怔。

「會不會……她今天到了不常去的地方，湊巧經過那兒？」青頭努力想著解釋。

「然後剛好就見到他從工廈跑出來？也太巧合了吧？何況那兒是石排輕鐵站附近的工廈，那個穿名牌、化濃妝的Miss Yuen為甚麼會到這種地方？」不安感在胸中揮之不去。

「我在想……如果游思思你們都受過神秘人指使……那Miss Yuen會不會都是受了威脅而行事？」

游思思聽著吃驚，啞口無言。

「你懷疑Miss Yuen救了高逸峰是一個圈套？」歐佬的眼神愈來愈認真了。

「不知道，但覺得有可能……」我的思路急轉，必須盡快想出答案來……

「但為甚麼要這麼做？神秘人透過同學們給了這些報導、照片和安全套給阿Hill，要傳達甚麼訊息？安全套是關於當年小雁被搜書包的事吧？那跟十年前的補習社火災有甚麼關係？」青頭看來很苦惱，打算把所有想不通的事全說一遍。「然後阿Hill在工廈失蹤四天，應該是被禁錮吧？如果是神秘人抓了阿Hill，怎麼又叫Miss Yuen去救他，還帶他到警署？警察要查這案子，看了這些報導、照片、安全套再追查，神秘人不就是叫警察調查自己

嗎？所以是其他人禁錮阿Hii了？」

我都明白很奇怪，如果再有一點線索……

「咚叮——」

青頭的手機又傳來通知音，但這不是收到訊息的聲音。然後青頭一望手機，怔然呆住。

「……阿Hii。」青頭緩緩開口，眼神漸漸露出驚喜。「阿Hii開了網上直播！」

我們馬上圍到青頭身邊，青頭亦以最快速度開啟了他的直播片段。

然而，畫面很奇怪。

影片角度是傾斜的，而且畫面一搖、一搖，就算拿著手機邊走邊拍，都不會這麼搖

擺……

「手機放在褲袋吧？只讓鏡頭露出來。」歐佬說著經驗之談。

我繼續注視著影片，片中沒明確拍著甚麼，只見到一個穿著警察制服的人走著，這人應該跟他走在一起……但拍攝角度很窄，只見到這警察的腰腹位置，看不到胸膛以上的部

分……

然後雖然收音不好，但我們還是聽到他的聲音——

「謝謝……一看到……證據……一個人幫我查……」

「就是前方……大盈豐……大廈，我……在……被禁錮……」

「一步出五樓……升降……被迷暈……我猜犯人……躲在後樓梯……下手……」

斷斷續續，全是他的聲音。那警察一句都沒有回應。

還有說著甚麼嗎？可惡，聽不到！畫面還看到甚麼？背景是……工廈群……

啊？畫面不動了？又動了？這直播影片卡得要死！

「怎麼了！完全看不懂！」青頭一臉焦急，不禁高聲大叫。

「訊號太差了……要繼續看很勉強。」游思思看著亦是苦惱。

「不如打電話給他吧……」青頭這才說著，歐佬馬上制止了他：「如果他可以聊電話，就不會拍這種鬼祟的直播片了。」

我苦思著。

到了警署，馬上有一名警察陪同他到案發地點……這是警察的工作方式嗎？收到報案、錄完口供，不是應該將個案轉交到合適的部門跟進嗎？何況現在忙著處理示威，警察不會這麼高效率吧。

那這個警察為甚麼會這麼積極？

……

咦？如果……

「……如果神秘人交給他的那些報導和照片……目的不是給他看……而是讓他逃脫之後，親手交給警察看……」

「甚麼？」

「……有警察馬上就行動……因為他很明白這些東西代表的意思……」

我喃喃自語，好像在黑暗中抓到一絲細線……

儘管沒有憑實據，但這麼想的話……也許就講得通……了？

「歐佬……十年前小書坊補習社的火災……是因為有警察找到新證據，所以事件變成沒可疑吧？」

「對，怎麼說起這個？」

但這件事跟那盒安全套有甚麼關係？

難道想說……所有證據都是指向同一個兇手……咦？

十年前的警察……小雁書包中的安全套……

能將安全套放到小雁書包的警察……

等等……不會吧！太瘋狂了！冷靜點！還有其他可能性的！

但如果這是真相，那小雁當年自殺，還是因為我的事嗎？程度相差太遠了吧？

不，當年我明明收到她的照片！

各種對真相的聯想如洪水湧至，我馬上取出手機，登入學校的個人電郵帳戶，翻找兩

年前收到的電郵……

小雁最後傳給我的照片！

「標題：如果我離開，原因只有一個」

雁傳給我這張照片的用意！

「芊哥？」大家都注意到我的異樣，但我沒時間跟他們解釋！我必須仔細想清楚……小

「這是甚麼照片……」歐佬不明所以。

「這是小雁在行山那天送給你的鎖匙扣吧？還有地上這個麵碗……」

「麵碗？」我倏然驚覺了甚麼，再三向青頭確認。

「對呀，碎片這麼大塊，不是用來盛飯的吧？」

明白了……

我明白了！

「歐佬！你有車嗎？」

「有……」

「快走！」我馬上拉起這兩個男的，直奔出去！

「怎麼了！有話先說清楚……」歐佬難得反應不及，被我用力猛拖著走！

「還有些事未想通！但沒時間了！是小雁！小雁兩年前已給了我警告！」

「甚麼？」游思思的聲音在後頭傳來，顯然全速跟了上來。

「別問了！快！」

沒錯……一定沒錯！

「他……快要被殺了！」

小雁，也許你真的有很多事瞞著我……他喜歡你，你沒有告訴我……

但……對不起！對不起！對不起！

我是爛人……世界第一的大爛人！死三八！臭混蛋！

今次到我保護他……我一定會保護他！

我會……完成你的遺願！

10

這一天，我與仇人⋯⋯

峰

這一天，我與仇人（二）

「五樓的後樓梯……犯人就是躲在這兒，等我步出升降機，迷暈了我。」

我跟 Miss Yuen 到了警署後便匆匆報案。本來警察對我甚是冷淡，還給我聽到「甲由」甚麼的，但當我說有認識的人是警察，他便「湊巧」出現，跟我相認，其他警察也總算把我當普通市民看待。

然後我把被禁錮的一切經過和那二公文袋的證據告訴他，他便說事態嚴重，要我帶他到案發現場檢視一番。

終於，現在來到這工廈的後樓梯。

「……的確是藏匿的好地方，連閉路電視都沒有。」他仔細將天花板和牆角看了一遍，語調和神情還是一樣嚴肅。「將那些公文袋交給你的四個人……你真的不知道是誰？」

好一個披著人皮的渣滓。

「不知道。所以……你可以在這兒殺我了吧？」我轉首直瞪著他。他的樣子清晰可見，但那三七分的整齊髮型，在我眼中卻是畜生的獸毛。「世伯……不，樂俊賢。」

憑甚麼要我叫他世伯。

他倒沒有說話，眼神還是看不出任何感情。

禁錮我的人當然是「另一個樂小雁」，但眼前這頭雄性禽獸才是我真正的仇人。

「另一個樂小雁」想我做甚麼，我已經很清楚……就是要我在不知真相的情況下，手持一堆害死小雁的兇手罪證向你求助……引你殺我滅口。

一切都是「另一個樂小雁」設的局。

那個貼滿小雁照片的儲物室，佈置得像變態兇徒的收藏間。有小雁被侵犯的證據、小雁一家打了交叉的合照、還有那封信，說有警員因跟樂俊賢爭執而被懲罰……分明是在引導我，要我覺得有人對你們一家懷恨在心，在成功逃走後，報案時對警察道出這個「真相」。

對，我是必然會逃走成功的。「另一個樂小雁」根本有意讓我逃走，不過他想我自以為「憑自己的力量逃出」，否則就不逼真了。

如果抓我的人是針對小雁一家的變態，他沒理由要養著我四天。

而且這犯人也太親切了……斜肩袋裡的公文袋明明是他的罪證，但他抓了我後還完好留著，一件都沒銷毀。相比那些變態收藏，公文袋裡的東西完全沒紀念價值吧？

到我衝出工廈時，還給我遇到 Miss Yuen。先不說這神奇的巧合。而且 Miss Yuen 早已知道我失蹤，她由中一起已經是我的班主任，一定清楚我的媽媽有多緊張我。但她發現

失蹤的我，絕口不提叫我向媽媽報平安，只喚著我趕快去警署，這絕對不是正常的Miss Yuen。我的黑材料影片也有她的份，很可能「另一個樂小雁」用針孔攝影機見到我進入收藏室後，便使用黑材料影片要脅Miss Yuen，叫她到工廈外截住我，帶我到警署去。

所以……那不是犯人的收藏室，而是「偽裝成犯人的收藏室」。「另一個樂小雁」將他搜集到的真罪證，混入一些誘導我思考的道具，全放到室內。等我看到後失去理智，便帶同公文袋內的證據逃到警署報案。然後如我所料，樂俊賢剛巧在我報案時出現，相信也是「另一個樂小雁」的設局，讓樂俊賢看到我手上的證據，觸動他的神經，殺我滅口。

如果我完全著了她的道，我就死定了。她為甚麼要我死？我猜到個大概，所以我順著她的意思，帶這人渣來到這兒……一個方便他下手的地方。

在短訊裡，她自認是害死小雁的人，可能只是為了刺激我，也可能有其他意思……

不過這一刻，我肯定眼前這個混帳才是真正傷害小雁的仇人……足夠了。

而且我可不會輕易被殺掉啊。

「怎麼了？默認嗎？」我壓抑著怒火，質問著樂俊賢。

他臉色還是沒變……

不，開口了。

「我不明白你說甚麼。」

還裝甚麼⋯⋯你不想說，我逼你說！

我悄悄摸向後腰⋯⋯握住利刀的刀柄！那是在收藏室找到的利刀，我一直將它藏在腰後！

我快速抽出小刀，要往樂俊賢胸前刺去！

「啪！」

樂俊賢竟一早發現，衝前按住我的手臂，要奪去我的刀！

這禽獸力氣好大！我完全處於下風！

糾纏之間，我褲袋中一直開啟著直播的手機跌出，應聲墮地⋯⋯

「咔嘞！」

「啊！」我一時分神，他一手奪走我的刀扔掉，再往我小腹重踢了一腳！我整個人被踢飛在地⋯⋯

樂俊賢一見手機便起腳一踏，將我的手機踩爛！他早就知道我在直播！

但他沒乘勝追擊。

只面無表情地俯視著我。

「愚蠢⋯⋯」他說著話，嘴唇不斷在動，但完全沒有「人」的感覺⋯⋯就像一個木偶般，雙唇開、合、開、合。「為甚麼你和小雁都不明白？」

冰冷的語調、死物般的臉孔，讓人非常不舒服⋯⋯

我以前以為他嚴肅、不苟言笑……但原來不是。

這傢伙根本沒有人類的感情。

而更令我作嘔的……始終是他的說話。

「她的生命是我賜予的……那她用精神和肉體為我『工作』，有甚麼錯？」

「每次『工作』，我出手已經很克制了……從來沒對她造成生命危險。」

「我不准她受傷、自殘……因為我愛著她，她是屬於我的。」

「她對我的做法有意見，應該心平氣和跟我說……為甚麼要向補習社老師告發我？」

「她膽敢反抗我……反抗賜予她生命、飲食、住宿的我……對付忤逆父親的小傢伙，就該用更大的武力令她屈服……小書坊補習社那場火可沒傷到她，我已經很溫柔吧。」

「她跟你們關係太好，都超越朋友關係了。我親身來提醒她，她是我的所有物……有甚麼問題？」

「每次需要她為我『工作』，我都會一早放好套子到她的書包，提醒她預先準備。我每次都依足我定下的規矩去做……」

「住口！！！」我彈起身子，往他臉上一拳轟去！

已經不是人類了！只能殺掉！只能殺掉啊！

「嗚啊！」

但我的拳頭沒有奏效……反被他重擊一拳！

「你！啊！」

一輪拳打腳踢，每一擊都沉重無比！除了抵擋，我毫無還擊之力！

但這傢伙完全不打算留力……

「啊！」

下顎被一拳側擊打中！強烈的衝擊直上大腦，我一陣暈眩，躺倒在地……

「砰！」

倒地時，頭還重重撞到梯級上。

全身已不能動彈……

但還是能聽到他的聲音……

「麻煩了，驗屍應該能驗到打鬥的瘀痕……算吧，編個故事跟同事們交代就好，就像當年那場火一樣……」

我感到他正在抬起我的身子……但腦袋很昏……完全動不了……

「停手！」

連轉首的力氣都沒了……但我聽得出……是青頭的聲音。

「我是實習記者！我正在直播，你快點停手……」

「我正在制服疑犯，你不要阻礙我執行職務。」

「別耍我呀！你分明在……喂！停手……」

「啪！」手機摔地的聲音……

「哇！」

又是一陣拳腳怒打的碰擊聲……

然後……青頭的聲音，聽不見了。

「這影片能證明甚麼？我只是在抬起一個疑犯而已……之後因為你妨礙我，令受驚過度的疑犯逃走，還情緒失控地從窗口跳了出去……」

「一切……沒有可疑。」

青頭……希望你沒事吧……

我恬不知恥地叫 Miss Yuen 聯絡你，本來希望你帶些人來救我……結果只有你啊，還用最沒腦的方式衝上來「送頭」……

真丟臉……最後一刻，願意來救我的，就是我曾經怨恨著的你。

不過應該……到此為止了……

半個身子被抬出窗外……

不……我要盡最後的一分力……

了？

「再見了，小子。」

快要被推出去……

……但我贏了。

只注意著理所當然的地方，看不出其他的詭計。以為踩爛我的手機、打倒青頭就可以

至少，要動到手……

最後一刻，我一手抓下衣服上的鈕扣，牢牢握在掌心，死命護住……

正確點說，那是鈕扣型偷拍鏡頭。

這是在工廈密室醒來時才發現的……「另一個樂小雁」偷偷別在我衣衫上的東西。

到頭來，我只是被捲入復仇螺旋的一枚棋子……

復仇會成功吧？但竟然不怎麼高興……

老爸出獄後，媽媽怎麼辦？

我還有讀傳理系的約定……

聽說大學宿舍生活很多姿多采啊……

畢業後我一定會成為出色的記者吧……

……

小雁……我還有很多事想做。

真想……好好活下

「砰！」

＊＊＊

「他醒了！」

「奇跡啊！」

「你叫甚麼名字？」

「……高逸峰。」

「你知道自己在哪兒嗎？發生了甚麼事？」

腦中一邊拼湊記憶，一邊以矇矓的視線望著附近一切……

為甚麼……我沒死？

……

看見了……

……

在不遠處，有一架 SUV 車，車頂上墊了類似舊床褥之類的東西……

車旁的地上坐著三個人，男的頭部受了輕傷，一個救護員為他急救著，是一個曲髮的

鬍渣男……

而他身旁的兩個女生……

一個戴著雙魚座髮夾……

另一個……是與我視線相接，淚流滿臉的芊哥……

11

我們從此以後，

從此以後，我們

（一）

醫院獨立病房。

沒想到……十年後會以病人的身分躺在這兒。

「你要吃點生果嗎？要不要坐起身子？悶的話，我拿點書給你看？」

芊哥在旁不斷問著我……她應該沒怎麼休息吧。還只顧著關心我。

「你也關心一下我好不好，我全身還在痛……」

青頭滿身瘀傷，看來很嚴重沒錯，但聽說最重傷的只是手臂輕微骨裂，沒甚麼永久損傷。

那天他在直播影片中大喊自己是實習記者，如果馬上「被自殺」會有麻煩，所以樂俊賢將我扔下樓後，只以阻差辦公和襲警為名拘捕他……但現在平安無事，算是不幸中之大幸。

「你們要不要給他休息一下？他剛才應付媽媽的眼淚都累了吧？」

對，一知道我墮樓入院，媽媽可嚇得要死。她這兩天都待在醫院陪我，每半小時哭一次，我幾經辛苦才成功勸服她回家睡覺……

「沒關係，我不累⋯⋯謝謝你，歐佬。」

「不用謝，『深 Think News』得到超級獨家報導，我才該多謝你。男人老狗，別肉麻了。」

才不是肉麻，我是真心感激他。我能拾回小命，他是恩人之一。

那天他駕車帶青頭、芊哥和游思思來救我。雖然我的直播影片訊號很差，但還是能看到我上了後樓梯。他們已猜到若對方是警察，為了避免開槍和自衛殺人之類的指控，最有可能就是讓我墮樓「被自殺」。所以青頭自告奮勇衝上樓救我之前，芊哥和游思思早就在示威者的 Telegram 群組喚來附近的「手足」，十萬火急地在附近的垃圾站和後巷搜集了棄置的舊床褥、紙皮、防撞棉等物，紮在歐佬的車頂充當救生墊。但歐佬這才駕車到後樓梯的窗子下方位置，我就直墮而至，突如其來的衝擊害他撞傷了頭。

幸好五樓不算太高，我又剛好跌在床褥邊緣才彈到石屎地上，卸去了力度⋯⋯雖然還是傷得蠻重，但總算沒有死⋯⋯

我沒有死。

但生存下來，第一件難堪的事⋯⋯是要面對青頭和芊哥。游思思放下一句「不打擾你們朋友團聚」便繼續搞社運的事，再也沒來過，算是一種體貼。

我以後該怎麼面對他們。

過去兩年，我竟然打算向他們報仇。向全心全意待我的摯友報仇。

220

不過說到報仇⋯⋯我的仇終歸是報了。

「高逸峰。」

低沉的中性嗓音傳來，看樣子大家都知道是她。

「Sammi，你好。」

「精神不錯嘛。」Sammi一身素黑低調打扮，踏著沉重的腳步來到床邊。「沒事真的太好了。」

「有心了。」

青頭、芊哥和歐佬都沒有回應她。

「對不起⋯⋯我老公竟然做出這種事⋯⋯」

所有人都知道樂俊賢的惡行了。

青頭那段直播影片本來在網上已有很大迴響，但在我獲救後，我掌心那顆鈕扣型偷拍鏡頭拍到的片段才是真正的「核彈」。由我步至後樓梯開始，直到我被扔出窗外「被自殺」，這種被害人第一身拍攝的影片是無可抵賴的鐵證。而且片段中他承認了十年前的縱火罪行和侵犯親女兒小雁，「魔警、獸父、殺人狂、衰十一」，各式各樣的指控甚至成為國際新聞，連警察都急忙跟他「割蓆」，稱要嚴懲害群之馬，挽回警隊聲譽。

名列香港史上最卑劣的罪犯之一，被全人類指罵唾棄，而且終生囚於牢獄⋯⋯這報仇

算是超額完成。

「我不奢求你們原諒他，但……」

「不。」我叫住了Sammi，然後與青頭、芊哥、歐佬交換了眼神。

看來大家都同意讓我講了。

「Sammi，你才是最不想原諒樂俊賢的人吧？」

我醒來之後，我們交換了各自的所有情報，然後得出了同一結論。

「你就是『另一個樂小雁』吧？」

Sammi不語，表情陰晴不定。

「最有可能取得那些校裙碎片的人，就是共犯或者跟犯人朝夕相對的親人……而且貼在那收藏室的小雁照片，看似全是學校裡的活動，但這學校沒舉辦甚麼慈善活動，老人院義工都是小雁放假時自己去做的，跟學校無關。能有齊這些照片的人只有小雁的家人吧。我逃出工廈去警署報案時，樂俊賢會湊巧來找我，應該是收到別人的通知……能夠知道樂俊賢那時會在警署，必然是清楚他日程的人，例如跟他最親近的妻子……關了我四天才打裂洗手間的瓷磚讓我發現逃脫，都是為了配合樂俊賢的日程。」我注意著Sammi，留意她的每一個細微變化。

芊哥亦一臉凜然，語氣堅定地附和：「而且小雁幫我拍的MV……今天我確信了，她不

會傳給其他人。因為這是只屬於我和她的⋯⋯秘密作戰。既然沒有傳出去，那作為遺物，能取到手的就只有家屬了。」

回想著關於小雁的一切⋯⋯病房中，溢著悲傷的氣息。

然而Sammi漸漸笑了。

與小雁一樣⋯⋯溫柔而神秘的微笑，卻多帶了一絲苦澀。

「另一個小雁⋯⋯我第一次跟小雁這麼說時⋯⋯她還呆呆的望著我，一臉難以置信的樣子。」Sammi倚在病房牆邊，苦澀的微笑漸漸泛出一絲懷念。「然後我幫網台做剪接、拍片、後期製作，她還爭住要學，說要跟我做得一模一樣⋯⋯真可愛啊，小雁。」

在Sammi的眼神裡，我看到真摯、關懷、愛護⋯⋯

但總覺得⋯⋯這不是想念女兒的神情。

「那可以跟我們説嗎？你和小雁⋯⋯還有利用我，引樂俊賢殺我的事⋯⋯」

Sammi沒有望向我們，沉默半晌⋯⋯似正在廣闊的思海中撈回一切零碎的記憶。

「有聽過一種説法嗎？兩個人的相貌和血統完全不同，但因為成長和遭遇完全一樣，所以精神上的發育非常相近。於是明明是兩個截然不同的人，卻又幾乎一模一樣。」Sammi説著，不難從眉宇間看出悲痛。

「小雁的痛苦⋯⋯我都經歷過。」

我們微微一怔。

「不過我比較幸運，媽媽帶我逃出來了。從此我就跟媽媽的姓，兩母女相依為命⋯⋯媽媽很喜歡小孩，所以到托兒補習社當了老師。」

「⋯⋯小書坊補習社嗎？」歐佬喃喃問道。

「嗯。」Sammi 一點頭。「然後那年⋯⋯我十八歲，媽媽收到一個學生的電話，知道她被爸爸侵犯⋯⋯媽媽決定第二日要帶她去報警。但那天⋯⋯那學生沒到補習社。而我發覺媽媽漏帶了飯盒，於是送到補習社給她。結果⋯⋯發生了大火，我親眼看著媽媽被燒死。」

「我記得那場火災只有一名老師喪生，她的女兒則受傷⋯⋯」歐佬回想的時候，芊哥卻突然插話：「你媽媽⋯⋯是沈老師？」

「對喔。為了讓學生先逃，又救了被雜物壓住的我，困在火場燒死⋯⋯我的聲帶也被濃煙灼傷，康復之後連聲音都變了。」雖然將痛苦的回憶說得詳盡，但 Sammi 的神情卻異常平靜。「那時真的很難受⋯⋯但再難過、再痛苦的事，只要在腦中重溫一萬次、十萬次、一百萬次，就不會再是一回事了⋯⋯我當初以為是這樣的。」

「直至我見到⋯⋯街坊在補習社附近拍到的一張照片，案發當日有人在補習社的後門淋油放火，匆匆逃走。我還找到媽媽當日收到電話時抄下的筆記，知道那個被侵犯的學生叫樂小雁，爸爸叫樂俊賢⋯⋯」

Sammi 的眼神稍稍改變了一點⋯⋯多出一分冰冷。

果然，Sammi不是生母……

「但是……那拍到照片的街坊突然人間蒸發，連照片都沒了。警方還說找到新證據，火災的原因是意外起火……我覺得很奇怪，用盡辦法調查……然後就找到了，有份負責調查這案件的警察，是樂俊賢……而且長得跟那照片中淋油的男人一模一樣。」

「但……你怎麼嫁給他了？」芊哥一臉疑惑，無法理解Sammi的決定。

但我應該能明白。

「我當然可以殺了他，但我不想入獄。而且每個人都會死，如果他普通地死了，只是落得一般人的下場而已。搞不好政府當他因公殉職，還可以葬到浩園。」Sammi的表情漸漸複雜起來……眼神帶著怨恨，但嘴角微微上揚，好像想到甚麼開心的事。「雖然知道他是個侵犯女兒的變態，但我沒有證據……我要一擊即中，令他成為最悲慘、最低賤的人，無從辯駁，永不翻身。首先我一定要了解他的秘密，取得證據，所以我花了一番功夫親近他，隱瞞著我是沈老師的女兒。後來知道他是鰥夫，我簡直覺得天助我也……只要他愛上我、徹底信任我，證據甚麼的一定手到拿來吧？但他真的很小心，我用了很長時間才得到他的信任，成為他最親密的伴侶……不知不覺間，結婚那天已經是五年前了。」

「為了報仇，不惜花這麼多年才嫁給殺母仇人……你怎麼做得出這種事？」青頭看似無法理解。

「我經常會夢見媽媽被燒死的樣子喔……日復一日，甚麼和平、寬恕、放下，早就被仇恨輾壓得一乾二淨了。我相信只有狠狠地報仇，才可以終止我的惡夢……所以我要取得小雁被侵犯的罪證。當時我在想，如果能親近小雁，讓她成為我的同夥，應該會比較容易……」Sammi從手袋中取出一包香煙，似想紓緩甚麼情緒，但她望望病房四周，無奈地將香煙放回手袋。「小雁一開始有點怕我，但要令她接受我很容易。她想的、做的，完全在我意料之中……畢竟我們太相似了。之後小雁已經完全信任我，我也搜到那賤人的變態收藏和罪證……不過正當我想告發他時……他發現了，不但毒毆我一頓，還對小雁……」

Sammi說不下去，只管拾起衣衫，露出手臂上大大小小的傷疤。

這些傷痕我見過，就是公文袋裡的藝術黑白照片……

「之後他收起了我們的護照，每天都會檢查我和小雁的手機，不准我們用手機做多餘的事。家裡每一個角落他都會檢查清楚，不可能設置偷聽器和針孔攝影機……然後有一天，他見我不敢再反抗了，便突然將他的罪證全交給我，很冷靜的跟我說：『儘管去告發我、背叛我、網絡公審我。能做這件事的只有你，看我的同事相信你還是相信我。之後我會好好教育你和小雁。』」

「給予奴隸武器，然後向他們展示更強大的武力，令他們絕望地捨棄武器，永遠失去反抗意志……『暴力螺旋』的變體，暴君的做法。」歐佬喃喃說著。

「自從那天開始，我就知道……對付這個惡魔，用正常的方法可行不通。但我比較擔心

的是小雁……」

「因為……小雁還是一直被……」芊哥說著，連身子都發顫了。

「其中一個原因吧。最重要是她和我……」

Sammi欲言又止，我們都在等她開口。

然而，她定睛望著我，露出一個神秘的笑容，滿有深意，饒有趣味……

「……先不說好了。你遲早會知道的。」

摸不著頭腦的發言。

「好了，還是可以說一點點喔……我擔心小雁想幫我報仇。因為我們太像了吧？小時候受過同樣的痛苦、同樣有媽媽疼愛、然後媽媽被同一個人永遠奪走……所以我的感受，她很懂。」

得知了從沒聽過的事實，我不禁背一涼。但我跟青頭他們一樣，不敢再問關於小雁親生媽媽的事。

「終於有一天，小雁突然問我……一個逼死親生女兒的獸父，應該也會身敗名裂吧？我就開始擔心了……她的生命不應該只用來為我報仇吧？我甚至有想過，死的應該是我，但她不斷向我提議著……於是藉著犧牲小雁來完成的復仇計劃，慢慢在我們的腦中各自形成。」

悲痛的回憶襲來……芊哥和青頭明顯心中沉痛。

「所以……小雁自殺真的不是因為學校的事……」青頭顫聲問道。

「那是意外。跟小雁自小受的痛苦相比，相差太遠了。」Sammi聳肩續說：「小雁受的苦已經夠了……還得連生命都賠上嗎？我問自己……為了小雁，我可以放棄報仇嗎？不如帶她偷渡，遠走高飛吧……但正當我下定決心的時候，我已經收到小雁的遺書，再也見不到小雁了……」

悲傷、無奈、怨忿，此刻盡在Sammi的語言間表露無遺。

「而且她太低估樂俊賢。她死前在網上和家中都留下了不少控訴那禽獸的證據，都被他捷足先登清理掉……加害者同是執法者和親人，就算我能避過監視，藏起罪證再公開，他還是有辦法推搪過去，再反殺我……所以小雁犧牲了，要完成復仇還是很困難。」

「但你堅持著啊。」相比我們，歐佬還是比較平靜。「這兩年香港變了很多，你還覺得一定要用這種方式報仇嗎？」

「……小雁不可以白死。我們決定不等待報應，親自下手，就要貫徹始終……否則我該怎面對媽媽和小雁？」Sammi雙手抱胸，但兩手緊緊的捏住自己手臂。「我絕對不能死，我要代替小雁活下去，完成我們的復仇……於是我按照我的計劃來了。你就是計劃的核心，高逸峰。」

房中眾人紛紛注視著我。

「在小雁的喪禮中，我看出你對小雁的感情，也看到你跟我一樣，有著想復仇的眼神。」

228

「所以……我每次以校友身分到學校幫忙工作時，都會趁你們離開課室，竄進去放這個到你的斜肩袋。」

「怎麼可能？別說GPS定位器，我設置在學校的針孔攝影機從來沒拍到你！」我大惑不解。

「我用跟你斜肩袋顏色一樣的薄布包著GPS定位器，再貼在你沒在用的暗格內側，很難察覺吧。而且在你決定復仇前我已開始監視你，你第一次在學校放針孔攝影機，我已知道。所以我會刻意避開那些位置，必要時便先你一步取下攝影機，用後期製作的方式刪掉我的身影再放回去。」Sammi自信微笑著。「用GPS記錄了你每日的行蹤後，我便秘密買了二手的手機和『太空卡』，利用工作時間避過樂俊賢的監視，親自跟蹤你或者用航拍機偷拍你。那段日子也見你不斷跟蹤和偷拍同學，我便估計你的復仇方式是要公開師生們的秘密。簡單說，我監視你的方法，跟你發掘你同學的黑材料時所用的差不多。」

「難怪我一直覺得自己被跟蹤……那我在酒店的計劃呢？你怎知道的？」

「其實我不知道全部內容。不過看了你們學校討論區公告欄的暑期聚餐會議記錄，知道聚餐的所有細節，又見你買了曲奇包裝紙、預先帶媽媽到酒店吃飯視察環境，買一模一樣的USB，還有廚師服和布鞋……雖然不知道復仇計劃的細節，但至少能猜到你打算包裝新的曲奇掉包、穿廚師服變裝、再換掉USB播放黑材料吧？」

「所以你不知道我有Plan B……但我還是完敗了。」

「我知道的不只你啊……」Sammi 轉望向芉哥，又是一個饒有趣味的笑容。「對吧，千歌？你已經很努力，不要逼得自己太緊喔。找天再來個90年代金曲之夜吧。」

「甚麼！你、你怎會……！」芉哥不知所措，舌頭都快打結了。

「我的工作室做 social media 生意，這個當然包括社交媒體的專頁管理……憐奈是我的客戶，間中我會幫她回覆訊息，她直播時要播的歌也是我提議的。」

芉哥看來非常尷尬，抱頭不想面對大家……

那麼說來，我又聯想到一點討厭的事……

「所以暑期聚餐那天……你能夠偷換我的 USB，也是因為酒店是你的客戶？」

「我幫他們舉辦過工作坊，教員工們一些影音知識而已……slash 族甚麼都要做啊。那 IT 員工是我學生，那天我以探班名義找他，換掉了 USB。」Sammi 收斂了一絲玩味。「何況……我真的不想你報錯仇，當然要親自來阻止你。」

「但你更想利用他幫你報仇吧」？所以才將影片換成那段 MV。」歐佬的語調相當不客氣。

「你目的只是誘導樂俊賢殺他……但根本沒想過救他。」

短暫的沉默。

「對。」

「這……就算你是小雁的媽媽，我都不可能喜歡你啊。」青頭實話實說，對 Sammi 的眼神充滿敵意。

「所以……我一定會有報應的吧？為了報仇、為了小雁……良知甚麼的我早就忘掉了。

就算有再多漂亮的藉口，我都準備讓無辜的人賠上性命……不過我想……就算時光倒流到

兩年前，我還是會利用你報仇。」

「你這麼說我可不能原諒你。」芋哥看來已平復心情，甚至還相當認真。

「死的不是你媽媽，你們又怎明白我的心情？」

「Connie 死後，我到現在仍痛恨殺她的傢伙……就是樂俊賢。」歐佬抓了抓他的曲髮。

「但我知道如果我報了仇，我就會變成 Connie 討厭的人，不可能好好活著。」

「我不需要你們認同，你都別打算改變我。」Sammi 雖然還是微笑著，但從中我能感受

到一絲微妙的感觸。「不過嘛……別說我『馬後炮』，我一早覺得，就算我依足計劃報仇，

你都未必會死。」

「為甚麼？」

「因為……小雁不會讓你死。她會預料到，萬一她的死無法幹掉樂俊賢，你終有一日會

為她報仇吧？所以她會留下不止一個後著……她是個很細心的孩子。」

Sammi 說著，從手袋掏出了一封信。

「這封信是我執拾她房間找到的，指明要給你看。應該是被樂俊賢監視，無法用電腦和

手機傳給你，所以才用紙筆寫給你吧。我可費了很大功夫才不讓樂俊賢找到，我保證沒看

「為甚麼現在才給他?」芊哥一句打斷了Sammi，看來有一點點不高興。

「我覺得你才是最好的時機，可能會影響我的報仇計劃。小雁會寫甚麼……我大概猜得出來。所以現在給你才是最好的時機。我想小雁決定手寫這封信後，都會同意我這麼做。」

Sammi說著又取出了一本筆記簿。「還有這筆記簿……是小雁去世前寫的，也給你看好了。」

「真的可以嗎?」

我驚訝著，但Sammi的笑容卻有點不懷好意。

「事先聲明，這不是好心，是私心……我絕對不是好人。」

我似懂非懂，正想伸手去接那筆記簿和信時……

「等等，有條件。」Sammi突然縮開了手。「如果之後有警察或者記者來找我……你們別把我的事說出去喔?」

「為甚麼?」

「在我受到報應前……我還想用我這條性命，多做點有意義的事。」Sammi從手袋掏出了一個防毒面罩，是前線「手足」抵禦催淚彈的型號。

「你打算……」

「沒甚麼。沒了樂俊賢，如果小雁還在，她都會想這麼做。」Sammi看著面罩苦笑。

「對吧?」歐佬幽幽看著Sammi，眼神饒有深意。「短短兩年，時代變了。就算多勢弱

言輕，都不會沉默了⋯⋯」

正如游思思，兩年前後，截然不同了。

如果小雁沒死，時代會給她開啟另一條道路吧？

因為不再沉默⋯⋯所以以後都不會再有這種悲劇嗎？

我們不語。

「好了，記得別供出我的事。」Sammi 轉身走往房門。「那我走⋯⋯」

「等等。」

我叫住了她。

以後不知道會不會再見了，必須趁這機會告訴她⋯⋯

「無論如何⋯⋯小雁一定想你好好活著。」

Sammi 沒有回頭，我們看不到她的表情。

然而⋯⋯

「小雁能遇上你，實在太好了。」

開門，離去。

我總覺得，她臉上會掛著微笑。

＊＊＊

半小時後。

歐佬去上班，青頭也離開了，說要回到自己的床休息。

只剩下為我切蘋果的芊哥。

「你不用休息嗎？你好像沒怎麼睡過……」我關心問道。

「我體力好，不用擔心我。」芊哥手法熟練，很快便將蘋果切好，還為每一塊加上牙籤。「吃吧。」

「其實你很細心啊。」我從心而發。

「再說我踩扁你。」她低著頭，看不到表情。

現在，只有我們兩個人。

也許是好時機吧。畢竟青頭告訴我之後，我很在意……

「小雁最後傳給你的那張照片……你覺得是甚麼意思？」

芊哥微微抬起了頭，猶豫了一會，似想著該不該說出口……

但她還是答了。

「桌上的熊本熊鎖匙扣，我一開始覺得是在暗示『我』，是小雁死前控訴我害死了她……」芊哥說著推測，但眼中滿是懷念與感性。「但後來察覺小雁可能被爸爸侵犯過……相比我的事，她應該有著其他的自殺原因吧。如果那張照片不是對我的控訴，我就要轉換整個思維了……然後青頭提醒我，地上碎的是麵碗……我們去葉月吃飯，只有你會吃拉麵

的，所以我覺得這是在暗示『你』。而那鎖匙扣，是我們行山那天小雁送給我。那天還發生了甚麼事？我馬上就想起，那是我第一次見到樂俊賢和Sammi……所以我就覺得……小雁想告訴我，未來的日子，她的爸爸會對你不利。將照片拍得這麼婉轉，也是怕被察覺後被消滅證據……甚至殺了我。」

「小雁竟然能推想這麼多……」

「她相信自殺後如果樂俊賢還安好無事，你一定想為她報仇吧。而以她對樂俊賢的認知……她知道你一查到樂俊賢的惡行，他一定會殺你……」

「但你們用個麵碗就能聯想到我，想像力太豐富了吧……」

「……不。別的人我一定想不到，但因為這是小雁拍給我看的照片，我就覺得是這樣沒錯。」芊哥的聲線雖輕，卻讓我感受到無比堅定。「小雁告訴過我……你喜歡拉麵、每天至少花一小時看英文書、喜歡玩『FIFA』、不用手機殼只用保護貼、抓頭用定型粉、愛聽日本偶像歌、喜歡有『反差萌』的動漫角色……還有很多很多。如果相片出現任何一個這些東西，我都會覺得小雁在跟我暗示『你』。」

「為甚麼……她跟你說了這麼多……」我都覺得難為情了。

「……你果然不記得了吧。」芊哥幽幽的看著我。

「甚麼？」

「十年前……我第一日到小書坊補習社補習，就遇上大火受傷，在醫院大病房哭個半死

啊……」芊哥說著，卻有點忍不住臉上的笑容。「高兔峰。」

「啊！原來是你！」

*　*　*

我想起了。

那年，因為表弟生了大病，我每天都跟媽媽和舅舅來醫院探病。有一次覺得無聊，在大病房四處走……突然聽到一個小女孩在大哭，護士們都拿她沒轍。

我好奇上前關心了她。

「你怎麼了？」

「好可怕……背脊很痛……」

「不……很可怕……隨時會著火似的……」

「沒事了……這兒很安全不是嗎？」

看著她真的怪可憐的……

「不會啦，因為有我在！」

「……甚麼？」

「媽媽每次被爸爸弄哭，都是全靠我在保護媽媽！有我在，女生都不用怕！」

「⋯⋯」

「怎麼了?」

「一定是騙我⋯⋯」

「別小覷我啊!我、我每天都來保護你!好了沒?」

「怎麼可能⋯⋯」

「我說了就是!」

接著的好幾天,我都跟著媽媽來探病,順道去保護小女孩。

第一天。

「我來保護你了!」

「嗯⋯⋯」

第二天。

「今天沒著火吧?因為我來了!」

「你擋住我看漫畫了。」

「甚麼漫畫?啊!我也想看!」

「那⋯⋯一起看吧。」

第三天。

「你來了……咦？怎麼膝蓋貼了藥水膠布？你跌倒嗎？」

「沒事啦，林朗清說男生有傷疤才帥氣！」

「誰是林朗清？」

「我的手下！跟我一起保護地球的！」

然後直至第七天。她要出院了。

「對吧。全靠我保護你，你沒事了！」

「嘻嘻……謝謝你！」

「那我走了……」

「等等！你叫甚麼名字？」

「高逸峰！」

「怎麼寫？」

我隨手拿了病床邊的記錄板和筆，一筆一劃寫出自己的名字……

「是高逸峰！」

「怎麼啦！這是高兔峰！」

「嘿嘿！高兔峰高兔峰高兔峰！我以後都要叫你高兔峰！」

＊　＊　＊

我怎麼完全忘了這件事？因為……太羞恥了吧？我小時候常常跟青頭玩甚麼拯救地球的扮演遊戲……

「出院之後，我以為沒機會再見你……但中一那年我們竟然同班，我差點當場叫出來……」芊哥還在說著往事，滿是懷念。

「你竟然一直記著這件事……」好難為情，有點不敢直視芊哥……

「……這可是我的生存動力啊。」

生存……甚麼？

「每次我怕的時候……我就會想起曾經有這麼一個男孩子，會為了素未謀面的我，保護我、安慰我……」芊哥的眼神漸帶迷離……這樣的她，我從來沒見過。「就算世界再可怕、聽見再多的壞人壞事……我都相信，世上總會有人不計回報，純粹發自內心要待人好……這一點點記憶，是我對生活的希望。」

所以是……說者無心，聽者有意？只是微不足道的小孩戲言而已……

「我有時都覺得自己很傻，想太多了……但我跟小雁說時，她卻覺得很有意思，還跟我說：『水只是如常流動，但魚感激著水，時刻思念著它……不是很浪漫嗎？』聽她說過之後，連我都覺得這關係很棒了……」

「所以你就一直對我……」

我急急噤聲。

雖說之前已有少許察覺到，但自己說出來也太……

等等，難為情的不是我，是芊哥。她抱著頭前屈身子，臉快要埋到大腿去了。

「你一早知道……那我一直以來在幹嘛……」

「呃……這……不是……我……始終多年朋友……」

「我以為只有我知道你的秘密……」

「甚麼秘密？」我不禁緊張起來。

「你去年忘了溫習考試，作了弊……」

「甚麼！你知道？」

「之後我還聽到你在男廁裡踢牆發洩，不斷罵髒話責怪自己，『優等生怎可以作弊』……」

我這才知道你平日那斯文樣子都是裝的……」

「這……我一直以為我的『面具』是完美的啊！」

「你黏得青頭太久了吧？連說謊都變笨了……那蠢蛋明明迷戀小女孩和小男生，還裝作喜歡大姐姐……」

「沒有加進去啦！難道跟大家說你對我……」

「咦？等等！你也有準備我的黑材料吧？我的是甚麼？」

「別把我跟青頭比！那傢伙的怪癖這麼明顯，害我準備黑材料時都不忍心加進去！」

話未説完，我的聲音漸減，直至完全沉默。

芊哥也沒有回話。

我們都説不下去了。

但不是覺得難為情。

反而……

「噗。」

有點好笑。

我和芊哥，相視而笑。

芊哥的笑容，更是豁然開朗。

「我們自以為有很多秘密……原來都被朋友看穿啊……」

「對，因為我們是……最好的朋友。」

「如果能再有多一點時間……我們也可以了解小雁多一點嗎？」

是你太快離開，還是我們相知太遲？

小雁，我真的很想念你。

芊哥也是吧。

「好……為了小雁，我要説了。」芊哥突然拍了拍臉頰，挺直身子面向我。雖臉上帶

笑，但眼神無比認真。「我有話要跟你，馬上給我答覆。左閃右避的話我踩扁你。」

「嗯。」

我笑了笑，靜靜的等。

心照不宣的兩句話，還是要說的吧？

芊哥準備好了，輕撥劉海，深深吸一口氣……

「高兔峰……我一直喜歡你。」

「謝謝你。但我有喜歡的人了。」

我始終沒辦法放下小雁。

「呼……沒想像中的難受，反而覺得鬆一口氣……」芊哥抬望天花板，但心情看來沒甚麼波動，一臉豁然的笑容。「我終於可以懷念小雁了。」

窗外灑入的陽光，映照著小麥色的肌膚。柔和，卻又充滿活力。

雖說我對芊哥沒那種感情……

但現在的芊哥，很漂亮。

她一定能遇到比我更好的人。

不過……

242

「可以的話，先收斂一下那女漢子的德性吧。」

「多年習慣，嘗試改了兩年都改不掉，算吧。」芊哥站起身子，大動作地伸展雙手。「如果有一天你放下小雁就告訴我吧⋯⋯不過要是我被追走了，你別哭喔。」

「哈哈⋯⋯知道了，我最好的朋友。」

這一刻，我無法想像我會喜歡小雁以外的女生。

我可是最了解小雁的⋯⋯

⋯⋯

我之前一直深信著。

但發生這一切後⋯⋯我有多了解小雁的痛苦？

我的視線不禁落在Sammi剛才放下的筆記簿和信上。

芊哥都注意到了。

「先走了，晚點來探你。」

目送芊哥離去後，我急不及待取來筆記簿和信，動作卻小心無比⋯⋯

信封背面是久違了的小雁筆跡。

「差點被惡魔發現，意外傳出了未完的信。

希望這封信能平安送到阿三的手。」

我馬上拆開信封，讀著信件。

＊＊＊

（二）

我去探望青頭，陪他在醫院走廊緩步走著。

「芋哥，你認真的嗎？」青頭又驚又喜的問著我。

「嗯，傳理系，決定了。你都別跑掉啊。」

「放心！無論如何我都要當攝影師！就算讀不了大學都會做！」

笨蛋青頭。

不過也好，這麼我們三人就……

「哇……」

微弱的哭聲。

我和青頭都聽得到哭聲的來源在哪。

我們加快腳步，哭聲愈來愈大……

「嗚哇……」

我們猛地打開獨立病房的門——

「嗚哇！」

他，哭得聲嘶力竭。

雖坐在床上，但顯然全身乏力，即使用了左手掩住雙眼，卻無法止住缺堤般的淚水，放聲悲慟哭喊。

彷彿內心的支柱碎裂星飛，曾深信著的一切分崩離析，才能發出這般震撼靈魂的哭嚎。

「你怎麼……」

我們上前，便見他右手癱軟在床上，掌旁擱著一封信，和一本打開了的筆記簿。

信上的字體秀麗……是小雁的字。

阿王三，對不起。

我不如你想像的好，對不起。

喜歡上這樣污穢的我，對不起。

我的存在只為為大家帶來不幸，對不起。

然而……

儘管如此，

你寄託予我的這份感情，謝謝。

你為我生命帶來一點亮光，謝謝。

你給我牽上這段寶貴的羈絆，謝謝。

你知道嗎？聞說小鳥會視第一個待牠好的動物為家人喔。

我媽媽早死、沒有父親、沒有朋友，由惡魔養大……

所以你們仨就是我的家人，我最重要的弟妹。

最後，跟我約定吧？

別讓黑暗玷污你的雙手。

從此以後，你們要永遠在一起。

過著光明、幸福、快樂的日子。

I'll always love you all.

小雁

痛徹心扉的哭聲響遍病房。

我明白，我也淚盈於眶，快將傾瀉而出……

回想起來……你的確沒稱呼過我們作「朋友」。

但甚麼弟妹啊？明明你才最像妹妹……倉鼠般滾著圓眼的小傢伙……

我有很多、很多話想跟你說啊……

那……你還有甚麼留給我們嗎？

我輕拭雙目，視線投放到旁邊筆記簿的內頁……

我取起來，翻到第一頁，全是小雁的筆跡。

第一句是標題……

那些年月，我眼中的「我」

全書完

約定之日

金鐘港鐵站外。

「這也太多人了吧！」雖然被擠在茫茫人海之中，但架圓框眼鏡的男生還是奮力高舉手機，拍攝著現場情況。

「今天是最高興的日子嘛，跟著我別走散。」溫文爾雅的男生面對大場面仍鎮定如常，不忘環首張望，尋找著誰。「不過這樣子……要會合有點難度啊。」

「不好意思！讓一讓！」

二人聽到遠遠傳來熟悉的嗓音，循聲而望……

「啊！來了！」

「還真有她的風格……」

只見一名束馬尾的運動型美女一邊叫喊著，一邊從人群中擠了過來。本應水洩不通的人海，被她硬生生撐出一條小路。

「你們來得真晚，今早出門前叫你們又要賴床。」女生粗粗魯魯輕責著二人。

「現在到了不就可以嗎？合租屋規條第十二：『男、女生組不得干涉對方睡眠時間！』」

眼鏡男死命為自己辯護著。

「好了好了……怎麼只有你一個？」

了。

「真過分啊……」輕柔的女聲，從馬尾女生身後傳來。「我一直都在，你眼裡都沒人家

她滾著圓眼，從馬尾女生身後探頭而出。

「啊！對不起！人太多擋住了……我……」一向鎮定的男生，忽然不知所措起來。

「對，好過分，超過分。就罰請一星期的早餐吧。」馬尾女生不懷好意地笑了。

「饒了我吧……未來的傳媒同業還要互相壓榨嗎？」

「YEAH!」

忽然，遠處傳來震耳欲聾的歡呼聲！

聲音如浪潮湧至，現場氣氛愈趨振奮熾熱！

「怎麼？開始了嗎？」

「也許……太多人，已經沒辦法擠過去，所以直接來了吧？」

「那我們都準備吧！」三人回頭望向他們可愛的摯友。「來！」

「嗯！」

女生綻放出最真摯的燦爛笑容。

笑容裡，再沒有一絲黑暗。

那不只是一抹笑意。

還是⋯⋯洋溢著希望，與無限可能的生命。

後記

後記

有屬於事件的真相，也有屬於人的真相。

有時，我們自以為很了解別人、看透世事，但原來一知半解。

世界不簡單，人性很複雜。思考愈多、學習愈廣，愈覺得自己不學無術，空洞無物。

「弄巧不如藏拙」，因此我們選擇沉默。

「盡力也是徒勞」，所以我們決定留手。

然而，沉默與留手，弱小一方的生存空間便愈來愈小，直至消磨殆盡。

人生，矛盾也。

但終歸我們都在螺旋之中，不能置身事外。

不過時代已逼使我們成長。

縱使勢弱言輕，亦不虛作無聲。

上次在《蝶殺的連鎖》的後記裡，我期盼大家認清千瘡百孔的事實之後，能令自己有一點點好的改變。

今次，我還是不會說甚麼動聽的話。

香港更糟了，大家生活變得更艱難，無力感更重。

但只要一天，我們不被惡意擠壓至灰飛煙滅，未來便有無限的可能。

所以，我寫了這本書。書中有一點新嘗試。

行不行？我不知道。

不過無論結果如何，我還是會寫下去。

只要，我還有生命。

祝願大家，保重、健康、不要死。

加油。

二零二零年　記在疫症蔓延時

雨田明

本格小説 24

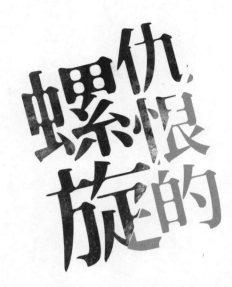

作者	雨田明
出版經理	呂雪玲
責任編輯	梁韻廷
書籍設計	Marco Wong
相片提供	Getty Image
出版	天行者出版有限公司 Skywalker Press Ltd.
	九龍觀塘鴻圖道 78 號 17 樓 A 室
電話	(852) 2793 5678
傳真	(852) 2793 5030
出版日期	2020 年 7 月初版
發行	天窗出版社有限公司 Enrich Publishing Ltd.
	九龍觀塘鴻圖道 78 號 17 樓 A 室
電話	(852) 2793 5678
傳真	(852) 2793 5030
網址	www.enrichculture.com
電郵	info@enrichculture.com
承印	美雅印刷製本有限公司
	九龍觀塘榮業街 6 號海濱工業大廈 4 字樓 A 室
紙品供應	興泰行洋紙有限公司
定價	港幣 $88　新台幣 $350
國際書號	978-988-14685-7-4
圖書分類	(1)流行文學　(2)小説／散文

支持環保　此書紙張經無氯氣漂白及以北歐再生林木纖維製造，並採用環保油墨印刷。